월드클래식 포엠라이팅북

필사의 힘

한용운처럼 【님의 침묵】 따라쓰기

20___ 년 ___ 월 _____ 필사하다

|일러두기| 본래는 시 원문을 그대로 싣는 것이 원칙이나,
해석이 어렵거나 어법에 맞지 않을 경우 부득이하게 현대어로 바꾸어 실었음을 밝힙니다.

월 드 클 래 식 포 엠 라 이 팅 북

필사의 힘

한용운처럼【님의 침묵】따라쓰기

Han Yong-un

미르북
컴퍼니

"오늘도 일곱 자루의 연필을 해치웠다.
필사 하십시다, 지금 당장!"

어니스트 헤밍웨이

필사는 "손가락 끝으로
고추장을 찍어 먹어 보는 맛!"

시인 안도현

한용운처럼《님의 침묵》을 따라쓰며
상실의 슬픔을 극복하는 희망의 시간이 되기를

우리는 삶이 버겁고 어렵다는 이야기를 하곤 합니다. 지나친 욕심과 물질만능주의, 숨 가쁜 경쟁과 수많은 거짓은 우리 모두를 지치게 만들곤 합니다.
우리에게는 '치유와 휴식' 그리고 무엇보다도 '용기와 희망'이 무척 절실합니다.

여기 어느 시인의 작품집이 있습니다. 이 시인은 종교인으로서, 독립운동가로서 또 시인으로서 다양한 활동을 했습니다. 독자들에게 자신의 시를 보이는 것이 부끄럽다고 말했지만, 많은 작품 활동을 통해 독립을 누구보다 강력하게 염원했던 시인입니다.

여성적 화자를 통해 빼앗긴 조국에 대한 슬픔과 그 속에서 극복의 희망을 표현했던 민족시인, 그의 이름은 한용운입니다. 어두운 현실 속에서 이상을 실현하기 위해 민족 모두가 주체적으로 행동하길 바랐던 한용운은 오늘날까지도 많은 사람들에게 기억되고 있습니다.

그럼 이제 연필이나 펜을 손에 쥐어 볼까요.
누구나 한용운이 된 것처럼 그의 마음을 헤아리며 써 내려가다 보면 가슴이 먹먹해질 것입니다.

책 한 권을 다 쓰고 나면 우리가 얼마나 아름답고 강인한 존재인지, 어떤 마음으로 내 앞의 생을 대해야 하는지 깨닫게 될 것입니다.

삶은 어렵습니다. 고통스럽고 외롭기도 합니다. 그러나 우리는 살아야만 하는 분명한 이유가 있습니다. 후에 반드시 눈부신 빛을 만나게 될 테니까요.

손으로 기억하고 싶은, 한용운처럼《님의 침묵》따라쓰기를 통해 당신 안의 빛과 같은 감성과 열정, 긍지와 희망을 일깨우게 되시기 바랍니다.

이렇게 따라써 보세요

눈으로 읽고 손으로 한 글자 한 글자 또박또박 써 내려 갑니다. 문장을 천천히 음미하면서 읽어 보세요. 그리고 자신이 시인 한용운이 되었다고 생각하고 천천히 따라써 보세요. 《님의 침묵》을 따라쓰며 상실감을 다시 만날 희망으로 노래한 시인의 마음이 헤아려집니다. 지금 바로 펜을 들어 써 보세요. 필사의 힘을 온몸으로 느낄 수 있습니다. 따라쓰다가 무척 마음에 드는 문구가 나오면 밑줄을 그어도 좋습니다. 지금 바로 한 페이지를 채워 볼까요?

님의 침묵

님은 갔습니다. 아아 사랑하는 나의 님은 갔습니다.

푸른 산빛을 깨치고 단풍나무 숲을 향하여 난 작은 길을 걸어서 차마 떨치고 갔습니다.

황금의 꽃같이 굳고 빛나던 옛 맹세는 차디찬 티끌이 되어서 한숨의 미풍(微風)에 날아갔습니다.

날카로운 첫 '키스'의 추억은 나의 운명의 지침(指針)을 돌려놓고 뒷걸음쳐서 사라졌습니다.

나는 향기로운 님의 말소리에 귀먹고 꽃다운 님의 얼굴에 눈멀었습니다.

사랑도 사람의 일이라 만날 때에 미리 떠날 것을 염려하고 경계하지 아니한 것은 아니지만 이별은 뜻밖의 일이 되고 놀란 가슴은 새로운 슬픔에 터집니다.

그러나 이별을 쓸데없는 눈물의 원천을 만들고 마는 것은 스스로 사랑을 깨치는 것인 줄 아는 까닭에 걷잡을 수 없는 슬픔의 힘을 옮겨서 새 희망의 정수박이에 들어부었습니다.

우리는 만날 때에 떠날 것을 염려하는 것과 같이 떠날 때에 다시 만

님의 침묵

님은 갔습니다. 아아 사랑하는 나의 님은 갔습니다.

푸른 산빛을 깨치고 단풍나무 숲을 향하여 난 작은 길을 걸어서 차마 떨치고 갔습니다.

청춘의 꽃같이 굳고 빛나던 옛 맹세는 차디찬 티끌이 되어서 한숨의 미풍(微風)에 날아갔습니다.

날카로운 첫 '키스'의 추억은 나의 운명의 지침(指針)을 돌려놓고 뒷걸음쳐서 사라졌습니다.

나는 향기로운 님의 말소리에 귀먹고 꽃다운 님의 얼굴에 눈멀었습니다.

사랑도 사람의 일이라 만날 때에 미리 떠날 것을 염려하고 경계하지 아니한 것은 아니지만 이별은 뜻밖의 일이 되고 놀란 가슴은 새로운 슬픔에 터집니다.

그러나 이별을 쓸데없는 눈물의 원천을 만들고 마는 것은 스스로 사랑을 깨치는 것인 줄 아는 까닭에 걷잡을 수 없는 슬픔의 힘을 옮겨서 새 희망의 정수박이에 들어부었습니다.

우리는 만날 때에 떠날 것을 염려하는 것과 같이 떠날 때에 다시 만

나룻배와 행인(行人)

나는 나룻배
당신은 행인

당신은 흙발로 나를 짓밟습니다.
나는 당신을 안고 물을 건너갑니다.
나는 당신을 안으면 깊으나 얕으나 급한 여울이나 건너갑니다.

만일 당신이 아니 오시면 나는 바람을 쐬고 눈비를 맞으며 밤에서 낮까지 당신을 기다리고 있습니다.
당신은 물만 건너면 나를 돌아보지도 않고 가십니다그려.
그러나 당신이 언제든지 오실 줄만은 알아요.
나는 당신을 기다리면서 날마다 날마다 낡아갑니다.

나는 나룻배
당신은 행인

나룻배와 행인(行人)

나는 나룻배
당신은 행인

당신은 흙발로 나를 짓밟습니다.
나는 당신을 안고 물을 건너갑니다.
나는 당신을 안으면 깊으나 얕으나 급한 여울이나 건너갑니다.

만일 당신이 아니 오시면 나는 바람을 쐬고 눈비를 맞으며 밤에서 낮까지 당신을 기다리고 있습니다.
당신은 물만 건너면 나를 돌아보지도 않고 가십니다그려.
그러나 당신이 언제든지 오실 줄만은 알아요.
나는 당신을 기다리면서 날마다 날마다 낡아갑니다.

나는 나룻배
당신은 행인

Q 따라쓰기를 하면 글쓰기 능력이 향상되나요?

A 네. 그렇습니다. 전반적으로 글쓰기 능력이 향상됩니다. 따라쓰기를 미술에 비유하자면 마치 화가 지망생이 명화를 따라 그리는 것과 같다고 생각하시면 됩니다.

뛰어난 문학 작품을 처음부터 끝까지 따라쓰게 되면 글쓴이가 사용한 어휘, 문장 부호, 문체 그리고 이것들이 모여 이루어진 문장을 자연스레 익히게 됩니다. 그러므로 글쓰기에 대한 자신감은 물론이고 전체적인 내용을 구성하는 능력까지 키울 수 있게 됩니다.

Q 작품 전체를 따라쓰는 것과 일부를 따라쓰는 것 중 어떤 것이 더 효과적인가요?

A 마찬가지로 미술에 비유해 보겠습니다. 요하네스 베르메르의 명화 〈진주 귀걸이를 한 소녀〉를 좋아하는 화가 지망생이 그림 전체가 아닌 그림 일부분만을 따라 그렸다고 상상해 보십시오. 이 그림이 수백 년 동안 사랑받고 있는 이유는 소녀의 눈망울이 몹시 매혹적이기 때문입니다. 하지만 그림 전체가 아니라 소녀의 눈만 그린다면 눈 아래의 오뚝한 코와 부드럽게 빛나는 붉은 입술은 볼 수 없을 테고 당연히 그림에서 깊은 감흥을 느낄 수 없습니다.

따라쓰기도 마찬가지입니다. 소설 전체를 따라써야 문장의 장단점을 파악해 장점을 극대화하고 단점을 걷어 낼 수 있습니다. 특정 단락의 문장이 뛰어나다고 해도 그것은 어디까지나 완성된 한 편의 작품 속에서 다른 단락들과 조화를 이루어야 더욱 빛나는 것입니다.

Q 필사를 할 때 시를 선택해서 쓰려면 어떻게 하나요?

A 단순히 베껴쓰지 말고 시의 전체적인 맥락에 집중해서 필사를 하시는
게 좋습니다. 예를 들어 시 속의 특별한 구절이 있다고 하면 그 구절뿐
만 아니라 그것을 받쳐주는 앞뒤 맥락을 봐야 합니다. 또한 시의 문맥
에 유의해서 단락을 나눠보며 천천히 읽고 쓰는 것도 좋은 방법입니다.

**Q 어떤 분이 이르기를 따라쓰기는 자신의 색깔을 잃을 수 있으니 지양해야 한다고
하는데 이 부분에 대해서 조언을 듣고 싶습니다.**

A 뛰어난 문장가들의 문장을 따라쓰다 보면 비슷한 유형의 문장을 자신
의 글을 쓸 때에도 쓰게 되는 경우가 생길 수 있습니다. 하지만 그것은
짧은 시기에 불과할 뿐이고 끊임없이 글쓰기 연습과 독서를 병행하면
자신만의 색깔을 찾을 수 있습니다.

Q 따라쓰기를 하면 정말 마음이 가라앉고 힐링이 되나요?

A 컬러링북에 색깔을 채워 나가다 보면 마음이 고요해지고 그것에 더욱
몰입할 수 있게 됩니다. 따라쓰기도 마찬가지입니다. 다만 한 가지 더
좋은 점이 있다면 글쓰기 능력도 향상된다는 것입니다.

Q 한국 작품이 아니라 외국 작품의 번역물을 선택해도 상관없는 건가요?

A 우리가 외국 작품을 읽을 때 번역본을 읽는 것처럼, 따라쓰기도 원문
을 따라쓰기 어렵다면 번역본을 따라쓰는 것도 훌륭한 방법입니다. 다
만 여러 개의 번역본을 비교해 보고, 쉽게 읽히거나 문체가 마음에 드
는 번역본을 선택하는 것이 좋습니다.

님의 침묵

님 의 침 묵

님은 갔습니다 아아 사랑하는 나의 님은 갔습니다.

푸른 산빛을 깨치고 단풍나무 숲을 향하여 난 작은 길을 걸어서 차마 떨치고 갔습니다.

황금의 꽃같이 굳고 빛나던 옛 맹세는 차디찬 티끌이 되어서 한숨의 미풍에 날아갔습니다.

날카로운 첫 '키스'의 추억은 나의 운명의 지침을 돌려놓고 뒷걸음쳐서 사라졌습니다.

나는 향기로운 님의 말소리에 귀먹고 꽃다운 님의 얼굴에 눈멀었습니다.

사랑도 사람의 일이라 만날 때에 미리 떠날 것을 염려하고 경계하지 아니한 것은 아니지만 이별은 뜻밖의 일이 되고 놀란 가슴은 새로운 슬픔에 터집니다.

그러나 이별을 쓸데없는 눈물의 원천을 만들고 마는 것은 스스로 사랑을 깨치는 것인 줄 아는 까닭에 걷잡을 수 없는 슬픔의 힘을 옮겨서 새 희망의 정수박이에 들어부었습니다.

우리는 만날 때에 떠날 것을 염려하는 것과 같이 떠날 때에 다시 만

날 것을 믿습니다.

　아아 님은 갔지마는 나는 님을 보내지 아니하였습니다.

　제 곡조를 못이기는 사랑의 노래는 님의 침묵을 휩싸고 돕니다.

이별은 미(美)의 창조

　이별은 미의 창조입니다.

　이별의 미는 아침의 바탕(質) 없는 황금과 밤의 올(系) 없는 검은 비단과 죽음 없는 영원의 생명과 시들지 않는 하늘의 푸른 꽃에도 없습니다.

　님이여 이별이 아니면 나는 눈물에서 죽었다가 웃음에서 다시 살아날 수가 없습니다. 오오 이별이여

　미는 이별의 창조입니다.

알 수 없어요

바람도 없는 공중에 수직(垂直)의 파문을 내며 고요히 떨어지는 오동잎은 누구의 발자취입니까.

지리한 장마 끝에 서풍에 몰려가는 무서운 검은 구름의 터진 틈으로 언뜻언뜻 보이는 푸른 하늘은 누구의 얼굴입니까.

꽃도 없는 깊은 나무에 푸른 이끼를 거쳐서 옛 탑 위의 고요한 하늘을 스치는 알 수 없는 향기는 누구의 입김입니까.

근원은 알지도 못할 곳에서 나서 돌뿌리를 울리고 가늘게 흐르는 작은 시내는 굽이굽이 누구의 노래입니까.

연꽃 같은 발꿈치로 가시없는 바다를 밟고 옥 같은 손으로 끝없는 하늘을 만지면서 떨어지는 날을 곱게 단장하는 저녁놀은 누구의 시(詩)입니까.

타고 남은 재가 다시 기름이 됩니다. 그칠 줄을 모르고 타는 나의 가슴은 누구의 밤을 지키는 약한 등불입니까.

나는 잊고자

남들은 님을 생각한다지만
나는 님을 잊고자 하여요
잊고자 할수록 생각하기로
행여 잊힐까 하고 생각하여 보았습니다

잊으려면 생각하고
생각하면 잊히지 아니하니
잊지도 말고 생각도 말아 볼까요
잊든지 생각든지 내버려 두어 볼까요
그러나 그리도 아니 되고
끊임없는 생각생각에 님뿐인데 어찌하여요

구태여 잊으려면
잊을 수가 없는 것은 아니지만
잠과 죽음 뿐이기로
님 두고는 못하여요

아아 잊히지 않는 생각보다

잊고자 하는 그것이 더욱 괴롭습니다

가지 마셔요

그것은 어머니의 가슴에 머리를 숙이고 아기자기한 사랑을 받으려고 삐죽거리는 입술로 표정하는 어여쁜 아기를 싸안으려는 사랑의 날개가 아니라 적(敵)의 깃발입니다.

그것은 자비의 백호광명(白毫光明)이 아니라 번득어리는 악마의 눈빛입니다.

그것은 면류관과 황금의 누리와 죽음과를 본 체도 아니하고 몸과 마음을 돌돌 뭉쳐서 사랑의 바다에 풍덩 넣으려는 사랑의 여신이 아니라 칼의 웃음입니다.

아아 님이여 위안에 목마른 나의 님이여 걸음을 돌리셔요 거기를 가지 마셔요 나는 싫어요.

대지의 음악은 무궁화 그늘에 잠들었습니다.

광명의 꿈은 검은 바다에서 자맥질합니다.

무서운 침묵은 만상의 속살거림에 서슬이 푸른 교훈을 내리고 있습니다.

아아 님이여 새 생명의 꽃에 취하려는 나의 님이여 걸음을 돌리셔요 거기를 가지 마셔요 나는 싫어요.

거룩한 천사의 세례를 받은 순결한 청춘을 똑 따서 그 속에 자기의
생명을 넣어 그것을 사랑의 제단에 제물로 드리는 어여쁜 처녀가 어
디 있어요.

달콤하고 맑은 향기를 꿀벌에게 주고 다른 꿀벌에게 주지 않는 이
상한 백합꽃이 어디 있어요.

자신의 전체를 죽음의 청산(靑山)에 장사지내고 흐르는 빛으로 밤
을 두 조각에 베이는 반딧불이 어디 있어요.

아아 님이여 정(情)에 순사(殉死)하려는 나의 님이여 걸음을 돌리셔
요 거기를 가지 마셔요 나는 싫어요.

그 나라에는 허공이 없습니다.

그 나라에는 그림자 없는 사람들이 전쟁을 하고 있습니다.

그 나라에는 우주만상의 모든 생명의 촛대를 가지고 척도를 초월한
삼엄한 궤율로 진행하는 위대한 시간이 정지되었습니다.

아아 님이여 죽음을 방향(芳香)이라고 하는 나의 님이여 걸음을 돌
리셔요. 거기를 가지 마셔요 나는 싫어요.

고적한 밤

하늘에는 달이 없고 땅에는 바람이 없습니다.
사람들은 소리가 없고 나는 마음이 없습니다.

우주는 죽음인가요
인생은 잠인가요

한 가닥은 눈썹에 걸치고 한 가닥은 작은 별에 걸쳤던 님 생각의 금
(金)실은 살살살 걷힙니다.
한 손에는 황금의 칼을 들고 한 손으로 천국의 꽃을 꺾던 환상의 여
왕도 그림자를 감추었습니다.
아아 님 생각의 금실과 환상의 여왕이 두 손을 마주잡고 눈물의 속
에서 정사(情死)한 줄이야 누가 알아요.

우주는 죽음인가요
인생은 눈물인가요
인생이 눈물이면
죽음은 사랑인가요

나의 길

이 세상에는 길도 많기도 합니다.

산에는 돌길이 있습니다. 바다에는 뱃길이 있습니다. 공중에는 달과 별의 길이 있습니다.

강가에서 낚시질하는 사람은 모래 위에 발자취를 내입니다. 들에서 나물 캐는 여자는 방초(芳草)를 밟습니다.

악한 사람은 죄의 길을 쫓아갑니다.

의(義)있는 사람은 옳은 일을 위하여는 칼날을 밟습니다.

서산에 지는 해는 붉은 놀을 밟습니다.

봄 아침의 맑은 이슬은 꽃머리에서 미끄럼 탑니다.

그러나 나의 길은 이 세상에 둘밖에 없습니다.

하나는 님의 품에 안기는 길입니다.

그렇지 아니하면 죽음의 품에 안기는 길입니다.

그것은 만일 님의 품에 안기지 못하면 다른 길은 죽음의 길보다 험하고 괴로운 까닭입니다.

아아 나의 길은 누가 내었습니까.

아아 이 세상에는 님이 아니고는 나의 길을 낼 수가 없습니다.

그런데 나의 길을 님이 내었으면 죽음의 길은 왜 내셨을까요.

꿈 깨고서

 님이면은 나를 사랑하련마는 밤마다 문밖에 와서 발자취 소리만 내고 한 번도 들어오지 아니하고 도로 가니 그것이 사랑인가요.

 그러나 나는 발자취나마 님의 문밖에 가본 적이 없습니다.

 아마 사랑은 님에게만 있나 봐요.

 아아 발자취 소리나 아니더면 꿈이나 아니 깨었으련마는

 꿈은 님을 찾아가려고 구름을 탔었어요.

예술가

　나는 서투른 화가여요.

　잠 아니 오는 잠자리에 누워서 손가락을 가슴에 대이고 당신의 코와 입과 두 볼에 새암 파지는 것까지 그렸습니다.

　그러나 언제든지 작은 웃음이 떠도는 당신의 눈자위는 그리다가 백 번이나 지웠습니다.

　나는 파겁(破怯) 못한 성악가여요.

　이웃사람도 돌아가고 버러지 소리도 끊쳤는데 당신의 가르쳐 주시던 노래를 부르려다가 조는 고양이가 부끄러워서 부르지 못하였습니다.

　그래서 가는 바람이 문풍지를 스칠 때에 가만히 합창하였습니다.

　나는 서정시인(敍情詩人)이 되기에는 너무도 소질이 없나 봐요.

　'즐거움'이니 '슬픔'이니 '사랑'이니 그런 것은 쓰기 싫어요.

　당신의 얼굴과 소리와 걸음걸이를 그대로 쓰고 싶습니다.

　그리고 당신의 집과 침대와 꽃밭에 있는 작은 돌도 쓰겠습니다.

이별

아아 사람은 약한 것이다 여린 것이다 간사한 것이다.

이 세상에는 진정한 사랑의 이별은 있을 수가 없는 것이다.

죽음으로 사랑을 바꾸는 님과 님에게야 무슨 이별이 있으랴.

이별의 눈물은 물거품의 꽃이요 도금한 금방울이다.

칼로 베인 이별의 '키스'가 어디 있느냐.

생명의 꽃으로 빚은 이별의 두견주(杜鵑酒)가 어디 있느냐.

피의 홍보석으로 만든 이별의 기념 반지가 어디 있느냐.

이별의 눈물은 저주의 마니주(摩尼珠)요 거짓의 수정이다.

사랑의 이별은 이별의 반면에 반드시 이별하는 사랑보다 더 큰 사랑이 있는 것이다.

혹은 직접의 사랑은 아닐지라도 간접의 사랑이라도 있는 것이다.

다시 말하면 이별하는 애인보다 자기를 더 사랑하는 것이다.

만일 애인을 자기의 생명보다 더 사랑한다면 무궁을 회전하는 시간의 수레바퀴에 이끼가 끼도록 사랑의 이별은 없는 것이다.

아니다 아니다. '참'보다도 참인 님의 사랑엔 죽음보다도 이별이 훨씬 위대하다.

죽음이 한 방울의 찬 이슬이라면 이별은 일천 줄기의 꽃비다.

죽음이 밝은 별이라면 이별은 거룩한 태양이다.

아아 진정한 애인을 사랑함에는 죽음은 칼을 주는 것이요 이별은 꽃 생명보다 사랑하는 애인을 사랑하기 위하여는 죽을 수가 없는 것이다.

진정한 사랑을 위하여는 괴롭게 사는 것이 죽음보다도 더 큰 희생이다.

이별은 사랑을 위하여 죽지 못하는 가장 큰 고통이요 보은이다.

애인은 이별보다 애인의 죽음을 더 슬퍼하는 까닭이다.

사랑은 붉은 촛불이나 푸른 술에만 있는 것이 아니라 먼 마음을 서로 비치는 무형에도 있는 까닭이다.

그러므로 사랑하는 애인을 죽음에서 잊지 못하고 이별에서 생각하는 것이다.

그러므로 사랑하는 애인을 죽음에서 웃지 못하고 이별에서 우는 것이다.

그러므로 애인을 위하여는 이별의 원한을 죽음의 유쾌로 갚지 못하고 슬픔의 고통으로 참는 것이다.

그러므로 사랑은 차마 죽지 못하고 차마 이별하는 사랑보다 더 큰 사랑은 없는 것이다.

그리고 진정한 사랑은 곳이 없다.

진정한 사랑은 애인의 포옹만 사랑할 뿐 아니라 애인의 이별도 사랑하는 것이다.

그리고 진정한 사랑은 때가 없다.

진정한 사랑은 간단이 없어서 이별은 애인의 육(肉)뿐이요 사랑은 무궁이다.

아아 진정한 애인을 사랑함에는 죽음은 칼을 주는 것이요 이별은 꽃을 주는 것이다.

아아 이별의 눈물은 진(眞)이요 선(善)이요 미(美)다.

아아 이별의 눈물은 석가요 모세요 잔다르크다.

길이 막혀

당신의 얼굴은 달도 아니건만
산 넘고 물 넘어 나의 마음을 비칩니다

나의 손길은 왜 그리 짧아서
눈앞에 보이는 당신의 가슴을 못 만지나요

당신이 오기로 못 올 것이 무엇이며
내가 가기로 못 갈 것이 없지마는
산에는 사다리가 없고
물에는 배가 없어요
뉘라서 사다리를 떼고 배를 깨뜨렸습니까
나는 보석으로 사다리 놓고 진주로 배 모아요
오시려도 길이 막혀서 못 오시는 당신이 기루어요

자유정조(自由貞操)

내가 당신을 기다리고 있는 것은 기다리고자 하는 것이 아니라 기다려지는 것입니다.

말하자면 당신을 기다리는 것은 정조보다도 사랑입니다.

남들은 나더러 시대에 뒤진 낡은 여성이라고 삐죽거립니다. 구구한 정조를 지킨다고.

그러나 나는 시대성을 이해하지 못하는 것도 아닙니다.

인생과 정조의 심각한 비판을 하여 보기도 한두 번이 아닙니다.

자유연애의 신성(神聖)(?)을 덮어놓고 부정하는 것도 아닙니다.

대자연을 따라서 초연생활을 할 생각도 하여 보았습니다.

그러나 구경(究竟), 만사가 다 저의 좋아하는 대로 말한 것이요 행한 것입니다.

나는 님을 기다리면서 괴로움을 먹고 살이 찝니다. 어려움을 입고 키가 큽니다.

나의 정조는 '자유정조'입니다.

하나가 되어 주셔요

님이여 나의 마음을 가져가려거든 마음을 가진 나에게서 가져 가셔요 그리하여 나로 하여금 님에게서 하나가 되게 하셔요.

그렇지 아니하거든 나에게 고통만을 주지 마시고 님의 마음을 다 주셔요 그리고 마음을 가진 님에게서 나에게 주셔요 그래서 님으로 하여금 나에게서 하나가 되게 하셔요.

그렇지 아니하거든 나의 마음을 돌려보내 주셔요 그리고 나에게 고통을 주셔요.

그러면 나는 나의 마음을 가지고 님의 주시는 고통을 사랑하겠습니다.

나룻배와 행인

나는 나룻배
당신은 행인

당신은 흙발로 나를 짓밟습니다.
나는 당신을 안고 물을 건너갑니다.
나는 당신을 안으면 깊으나 얕으나 급한 여울이나 건너갑니다.

만일 당신이 아니 오시면 나는 바람을 쐬고 눈비를 맞으며 밤에서
낮까지 당신을 기다리고 있습니다.
당신은 물만 건너면 나를 돌아보지도 않고 가십니다그려.
그러나 당신이 언제든지 오실 줄 만은 알아요.
나는 당신을 기다리면서 날마다 날마다 낡아갑니다.

나는 나룻배
당신은 행인

차라리

님이여 오셔요 오시지 아니하려면 차라리 가셔요 가려다 오고 오려다 가는 것은 나에게 목숨을 빼앗고 죽음도 주지 않는 것입니다.

님이여 나를 책망하려거든 차라리 큰소리로 말씀하여 주셔요 침묵으로 책망하지 말고, 침묵으로 책망하는 것은 아픈 마음을 얼음 바늘로 찌르는 것입니다.

님이여 나를 아니 보려거든 차라리 눈을 돌려서 감으셔요 흐르는 곁눈으로 흘겨보지 마셔요 곁눈으로 흘겨보는 것은 사랑의 보(褓)에 가시의 선물을 싸서 주는 것입니다.

나의 노래

나의 노랫가락의 고저장단은 대중이 없습니다.

그래서 세속의 노래 곡조와는 조금도 맞지 않습니다.

그러나 나는 나의 노래가 세속 곡조에 맞지 않는 것을 조금도 애달파 하지 않습니다.

나의 노래는 세속의 노래와 다르지 아니하면 아니 되는 까닭입니다.

곡조는 노래의 결함을 억지로 조절하려는 것입니다.

곡조는 부자연한 노래를 사람의 망상으로 토막쳐 놓는 것입니다.

참된 노래에 곡조를 붙이는 것은 노래의 자연에 치욕입니다.

님의 얼굴에 단장을 하는 것이 도리어 흠이 되는 것과 같이 나의 노래에 곡조를 붙이면 도리어 결점이 됩니다.

나의 노래는 사랑의 신(神)을 울립니다.

나의 노래는 처녀의 청춘을 쥐짜서 보기도 어려운 맑은 물을 만듭니다.

나의 노래는 님의 귀에 들어가서는 천국의 음악이 되고 님의 꿈에 들어가서는 눈물이 됩니다.

나의 노래가 산과 들을 지나서 멀리 계신 님에게 들리는 줄을 나는 압니다.

　나의 노랫가락이 바르르 떨다가 소리를 이르지 못할 때에 나의 노래가 님의 눈물겨운 고요한 환상으로 들어가서 사라지는 것을 나는 분명히 압니다.

　나는 나의 노래가 님에게 들리는 것을 생각할 때에 광영에 넘치는 나의 작은 가슴은 발발발 떨면서 침묵의 음보를 그립니다.

당신이 아니더면

당신이 아니더면 포시럽고 매끄럽던 얼굴이 왜 주름살이 접혀요.

당신이 괴롭지만 않다면 언제까지라도 나는 늙지 아니할 테예요.

맨 첨에 당신에게 안기던 그때대로 있을 테여요.

그러나 늙고 병들고 죽기까지라도 당신 때문이라면 나는 싫지 않아
요.

나에게 생명을 주든지 죽음을 주든지 당신의 뜻대로만 하셔요.

나는 곧 당신이어요.

잠 없는 꿈

나는 어느 날 밤에 잠없는 꿈을 꾸었습니다.

"나의 님은 어디 있어요 나는 님을 보러 가겠습니다. 님에게 가는 길을 가져다가 나에게 주서요 님이여."

"너의 가려는 길은 너의 님이 오려는 길이다. 그 길을 가져다 너에게 주면 너의 님은 올 수가 없다."

"내가 가기만 하면 님은 아니 와도 관계가 없습니다."

"너의 님의 오려는 길을 너에게 갖다 주면 너의 님은 다른 길로 오게 된다. 네가 간대도 너의 님을 만날 수가 없다."

"그러면 그 길을 가져다가 나의 님에게 주서요."

"너의 님에게 주는 것이 너에게 주는 것과 같다. 사람마다 저의 길이 각각 있는 것이다."

"그러면 어찌하여야 이별한 님을 만나 보겠습니까."

"네가 너를 가져다가 너의 가려는 길에 주어라. 그리하고 쉬지 말고 가거라."

"그리 할 마음은 있지마는 그 길에는 고개도 많고 물도 많습니다. 갈 수가 없습니다."

검은 "그러면 너의 님을 너의 가슴에 안겨주마." 하고 나의 님을 나에게 안겨 주었습니다.

나는 나의 님을 힘껏 껴안았습니다.

나의 팔이 나의 가슴을 아프도록 다칠 때에 나의 두 팔에 베어진 허공은 나의 팔을 뒤에 두고 이어졌습니다.

생명

닻과 키를 잃고 거친 바다에 표류된 작은 생명의 배는 아직 발견도 아니 된 황금의 나라를 꿈꾸는 한줄기 희망의 나침반이 되고 항로가 되고 순풍이 되어서 물결의 한 끝은 하늘을 치고 다른 물결의 한 끝은 땅을 치는 무서운 바다에 배질 합니다.

님이여 님에게 바치는 이 작은 생명을 힘껏 껴안아 주셔요.

이 작은 생명이 님의 품에서 으스러진다 하여도 환희의 영지(靈地)에서 순정(殉情)한 생명의 파편은 최귀(最貴)한 보석이 되어서 조각조각이 적당히 이어져서 님의 가슴에 사랑의 휘장을 걸겠습니다.

님이여 끝없는 사막에 한 가지의 깃들일 나무도 없는 작은 새인 나의 생명을 님의 가슴에 으스러지도록 껴안아 주셔요.

그리고 부서진 생명의 조각조각에 입맞춰 주셔요.

사랑의 측량

즐겁고 아름다운 일은 양이 많을수록 좋은 것입니다.

그런데 당신의 사랑은 양이 적을수록 좋은가 봐요.

당신의 사랑은 당신과 나와 두 사람의 사이에 있는 것입니다.

사랑의 양을 알려면 당신과 나의 거리를 측량할 수밖에 없습니다.

그래서 당신과 나의 거리가 멀면 사랑의 양이 많고 거리가 가까우면 사랑의 양이 적을 것입니다.

그런데 적은 사랑은 나를 웃기더니 많은 사랑은 나를 울립니다.

뉘라서 사람이 멀어지면 사랑도 멀어진다고 하여요.

당신이 가신 뒤로 사랑이 멀어졌으면 날마다 날마다 나를 울리는 것은 사랑이 아니고 무엇이어요.

진주

언제인지 내가 바닷가에 가서 조개를 주웠지요. 당신은 나의 치마를 걷어주셨어요. 진흙 묻는다고.

집에 와서는 나를 어린 아기 같다고 하셨지요. 조개를 주워다가 장난한다고 그러고 나가시더니 금강석을 사다 주셨습니다 당신이.

나는 그때에 조개 속에서 진주를 얻어서 당신의 작은 주머니에 넣어드렸습니다.

당신이 어디 그 진주를 가지고 계셔요. 잠시라도 왜 남을 빌려 주셔요.

슬픔의 삼매 (三昧)

하늘의 푸른 빛과 같이 깨끗한 죽음은 군동(群動)을 정화합니다.

허무의 빛인 고요한 밤은 대지에 군림하였습니다.

힘없는 촛불 아래에 사리뜨리고 외로이 누워있는 오오 님이여

눈물의 바다에 꽃배를 띄웠습니다.

꽃배는 님을 싣고 소리도 없이 가라앉았습니다.

나는 슬픔의 삼매에 '아공(我空)'이 되었습니다.

꽃향기의 무르녹은 안개에 취하여 청춘의 광야에 비틀걸음치는 미인이여

죽음을 기러기 털보다도 가볍게 여기고 가슴에서 타오르는 불꽃을 얼음처럼 마시는 사랑의 광인(狂人)이여

아아 사랑에 병들어 자기의 사랑에게 자살을 권고하는 사랑의 실패자여 그대는 만족한 사랑을 받기 위하여 나의 팔에 안겨요.

나의 팔은 그대의 사랑의 분신인 줄을 그대는 왜 모르셔요.

의심하지 마셔요

의심하지 마셔요. 당신과 떨어져 있는 나에게 조금도 의심을 두지 마셔요.

의심을 둔대야 나에게는 별로 관계가 없으나 부질없이 당신에게 고통의 숫자만 더할 뿐입니다.

나는 당신의 첫사랑의 팔에 안길 때에 온갖 거짓의 옷을 다 벗고 세상에 나온 그대로의 발가벗은 몸을 당신의 앞에 놓았습니다. 지금까지도 당신의 앞에는 그때에 놓아둔 몸을 그대로 받들고 있습니다.

만일 인위가 있다면 '어찌 하여야 처음 마음을 변치 않고 끝끝내 거짓없는 몸을 님에게 바칠꼬' 하는 마음뿐입니다.

당신의 명령이라면 생명의 옷까지도 벗겠습니다.

나에게 죄가 있다면 당신을 그리워하는 나의 '슬픔'입니다.

당신이 가실 때에 나의 입술에 수가 없이 입맞추고 "부디 나에게 대하여 슬퍼하지 말고 잘 있으라"고 한 당신의 간절한 부탁에 위반되는 까닭입니다.

그러나 그것만은 용서하여 주셔요.

당신을 그리워하는 슬픔은 곧 나의 생명인 까닭입니다.

만일 용서하지 아니하면 후일에 그에 대한 벌을 풍우의 봄 새벽의 낙화의 수(數)만치라도 받겠습니다.

당신의 사랑의 동아줄에 휘감기는 체형(體刑)도 사양치 않겠습니다.

당신의 사랑의 혹법(酷法) 아래에 일만 가지로 복종하는 자유형(自由刑)도 받겠습니다.

그러나 당신이 나에게 의심을 두시면 당신의 의심의 허물과 나의 슬픔의 죄를 맞비기고 말겠습니다.

당신에게 떨어져 있는 나에게 의심을 두지 마셔요. 부질없이 당신에게 고통의 숫자를 더하지 마셔요.

당신은

　당신은 나를 보면 왜 늘 웃기만 하셔요. 당신의 찡그리는 얼굴을 좀 보고 싶은데

　나는 당신을 보고 찡그리기는 싫어요. 당신은 찡그리는 얼굴을 보기 싫어하실 줄을 압니다.

　그러나 떨어진 도화가 날아서 당신의 입술을 스칠 때에 나는 이마가 찡그려지는 줄도 모르고 울고 싶었습니다.

　그래서 금실로 수놓은 수건으로 얼굴을 가렸습니다.

행 복

　나는 당신을 사랑하고 당신의 행복을 사랑합니다. 나는 온 세상 사람이 당신을 사랑하고 당신의 행복을 사랑하기를 바랍니다.
　그러나 정말로 당신을 사랑하는 사람이 있다면 나는 그 사람을 미워하겠습니다. 그 사람을 미워하는 것은 당신을 사랑하는 마음의 한 부분입니다.
　그러므로 그 사람을 미워하는 고통도 나에게는 행복입니다.

　만일 온 세상 사람이 당신을 미워한다면 나는 그 사람을 얼마나 미워하겠습니까.
　만일 온 세상 사람이 당신을 사랑하지도 않고 미워하지도 않는다면 그것은 나의 일생에 견딜 수 없는 불행입니다.
　만일 온 세상 사람이 당신을 사랑하고자 하여 나를 미워한다면 나의 행복은 더 클 수가 없습니다.
　그것은 모든 사람의 나를 미워하는 원한의 두만강이 깊을수록 내가 당신을 사랑하는 행복의 백두산이 높아지는 까닭입니다.

착인(錯認)

내려오셔요 나의 마음이 자릿자릿하여요 곧 내려오셔요.

사랑하는 님이여 어찌 그렇게 높고 가는 나뭇가지 위에서 춤을 추셔요.

두 손으로 나뭇가지를 단단히 붙들고 고이고이 내려오셔요.

에그 저 나뭇잎새가 연꽃봉오리 같은 입술을 스치겠네 어서 내려오셔요.

"네네 내려가고 싶은 마음이 잠자거나 죽은 것은 아닙니다마는 나는 아시는 바와 같이 여러 사람의 님인 때문이어요. 향기로운 부르심을 거스르고자 하는 짓은 아닙니다"고 버들가지에 걸린 반달은 해죽해죽 웃으면서 이렇게 말하는 듯하였습니다.

나는 작은 풀잎만치도 가림이 없는 발가벗은 부끄럼을 두 손으로 움켜쥐고 빠른 걸음으로 잠자리에 들어가서 눈을 감고 누웠습니다.

내려오지 않는다던 반달이 사뿐사뿐 걸어와서 창밖에 숨어서 나의 눈을 엿봅니다.

부끄럽던 마음이 갑자기 무서워서 떨려집니다.

밤은 고요하고

밤은 고요하고 방은 물로 씻은 듯합니다.

이불은 개인 채로 옆에 놓아두고 화롯불을 다듬거리고 앉았습니다.

밤은 얼마나 되었는지 화롯불은 꺼져서 찬 재가 되었습니다.

그러나 그를 사랑하는 나의 마음은 오히려 식지 아니하였습니다.

닭의 소리가 채 나기 전에 그를 만나서 무슨 말을 하였는데 꿈조차 분명치 않습니다그려.

비밀

비밀입니까 비밀이라니요 나에게 무슨 비밀이 있겠습니까.

나는 당신에게 대하여 비밀을 지키려고 하였습니다마는 비밀은 야속히도 지켜지지 아니하였습니다.

나의 비밀은 눈물을 거쳐서 당신의 시각으로 들어갔습니다.

나의 비밀은 한숨을 거쳐서 당신의 청각으로 들어갔습니다.

나의 비밀은 떨리는 가슴을 거쳐서 당신의 촉각으로 들어갔습니다.

그밖에 비밀은 한 조각 붉은 마음이 되어서 당신의 꿈으로 들어갔습니다.

그리고 마지막 비밀은 하나 있습니다. 그러나 그 비밀은 소리 없는 메아리와 같아서 표현할 수가 없습니다.

사랑의 존재

　사랑을 '사랑'이라고 하면 벌써 사랑은 아닙니다.

　사랑을 이름 지을 만한 말이나 글이 어디 있습니까.

　미소에 눌려서 괴로운 듯한 장밋빛 입술인들 그것을 스칠 수가 있습니까.

　눈물의 뒤에 숨어서 슬픔의 흑암면을 반사하는 가을 물결의 눈인들 그것을 비출 수가 있습니까.

　그림자 없는 구름을 거쳐서 메아리 없는 절벽을 거쳐서 마음이 갈 수 없는 바다를 거쳐서 존재? 존재입니다.

　그 나라는 국경이 없습니다. 수명은 시간이 아닙니다.

　사랑의 존재는 님의 눈과 님의 마음도 알지 못합니다.

　사랑의 비밀은 다만 님의 수건에 수놓는 바늘과 님의 심으신 꽃나무와 님의 잠과 시인의 상상과 그들만이 압니다.

꿈과 근심

밤 근심이 하 길기에
꿈도 길 줄 알았더니
님을 보러 가는 길에
반도 못 가서 깨었구나

새벽꿈이 하 짧기에
근심도 짧을 줄 알았더니
근심에서 근심으로
끝 간 데를 모르겠다

만일 님에게도
꿈과 근심이 있거든
차라리
근심이 꿈 되고 꿈이 근심 되어라

포도주

가을바람과 아침 볕에 마침맞게 익은 향기로운 포도를 따서 술을 빚었습니다. 그 술 고이는 향기는 가을 하늘을 물들였습니다.

님이여 그 술을 연잎잔에 가득히 부어서 님에게 드리겠습니다.

님이여 떨리는 손을 거쳐서 타오르는 입술을 축이셔요.

님이여 그 술은 한 밤을 지나면 눈물이 됩니다.

아아 한 밤을 지나면 포도주가 눈물이 되지마는 또 한 밤을 지나면 나의 눈물이 다른 포도주가 됩니다. 오오 님이여.

비방

세상은 비방도 많고 시기도 많습니다.

당신에게 비방과 시기가 있을지라도 관심치 마셔요.

비방을 좋아하는 사람들은 태양에 흑점이 있는 것도 다행으로 생각합니다.

당신에게 대하여는 비방할 것이 없는 그것을 비방할는지 모르겠습니다.

조는 사자를 죽은 양이라고 할지언정 당신이 시련을 받기 위하여 도적에게 포로가 되었다고 그것을 비겁이라고 할 수는 없습니다.

달빛을 갈꽃으로 알고 흰 모래 위에서 갈매기를 이웃하여 잠자는 기러기를 음란하다고 할지언정 정직한 당신이 교활한 유혹에 속아서 청루(靑樓)에 들어갔다고 당신을 지조가 없다고 할 수는 없습니다.

당신에게 비방과 시기가 있을지라도 관심치 마셔요.

"?"

　희미한 졸음이 활발한 님의 발자취 소리에 놀라 깨어 무거운 눈썹을 이기지 못하면서 창을 열고 내다보았습니다.

　동풍에 몰리는 소낙비는 산모롱이를 지나가고 뜰 앞의 파초 잎 위에 빗소리의 남은 음파가 그네를 뜁니다.

　감정과 이지(理智)가 마주치는 찰나에 인면(人面)의 악마와 수심(獸心)의 천사가 보이려다 사라집니다.

　흔들어 빼는 님의 노랫가락에 첫 잠든 어린 잔나비의 애처로운 꿈이 꽃 떨어지는 소리에 깨었습니다.

　죽은 밤을 지키는 외로운 등잔불의 구슬꽃이 제 무게를 이기지 못하여 고요히 떨어집니다.

　미친 불에 타오르는 불쌍한 영(靈)은 절망의 북극에서 신세계를 탐험합니다.

　사막의 꽃이여 그믐밤의 만월이여 님의 얼굴이여

　피려는 장미화는 아니라도 갈지 않은 백옥인 순결한 나의 입술은

미소에 목욕 감는 그 입술에 채 닿지 못하였습니다.

　움직이지 않는 달빛에 눌리운 창에는 저의 털을 가다듬는 고양이의
그림자가 오르락내리락합니다.

　아아 불(佛)이냐 마(魔)냐 인생이 티끌이냐 꿈이 황금이냐
　작은 새여 바람에 흔들리는 약한 가지에서 잠자는 작은 새여.

님의 손길

님의 사랑은 강철을 녹이는 불보다도 뜨거운데 님의 손길은 너무 차서 한도가 없습니다.

나는 이 세상에서 서늘한 것도 보고 찬 것도 보았습니다. 그러나 님의 손길같이 찬 것은 볼 수가 없습니다.

국화 핀 서리 아침에 떨어진 잎새를 울리고 오는 가을 바람도 님의 손길보다는 차지 못합니다.

달이 작고 별에 뿔나는 겨울밤에 얼음 위에 쌓인 눈도 님의 손길보다는 차지 못합니다.

감로(甘露)와 같이 청량한 선사(禪師)의 설법도 님의 손길보다는 차지 못합니다.

나의 작은 가슴에 타오르는 불꽃은 님의 손길이 아니고는 끄는 수가 없습니다.

님의 손길의 온도를 측량할 만한 한란계는(寒暖計) 나의 가슴밖에는 아무데도 없습니다.

님의 사랑은 불보다도 뜨거워서 근심 산을 태우고 한(恨) 바다를 말리는데 님의 손길은 너무도 차서 한도가 없습니다.

해당화

　당신은 해당화 피기 전에 오신다고 하였습니다. 봄은 벌써 늦었습니다.

　봄이 오기 전에는 어서 오기를 바랐더니 봄이 오고 보니 너무 일찍 왔나 두려워합니다.

　철모르는 아이들은 뒷동산에 해당화가 피었다고 다투어 말하기로 듣고도 못 들은 체 하였더니

　야속한 봄바람은 나는 꽃을 불어서 경대 위에 놓입니다그려.

　시름없이 꽃을 주워서 입술에 대고 "너는 언제 피었니" 하고 물었습니다.

　꽃은 말도 없이 나의 눈물에 비쳐서 둘도 되고 셋도 됩니다.

당신을 보았습니다

당신이 가신 뒤로 나는 당신을 잊을 수가 없습니다.

까닭은 당신을 위하느니보다 나를 위함이 많습니다.

나는 갈고 심을 땅이 없으므로 추수가 없습니다.

저녁거리가 없어서 조나 감자를 꾸러 이웃집에 갔더니 주인은 "거지는 인격이 없다. 인격이 없는 사람은 생명이 없다. 너를 도와주는 것은 죄악이다"고 말하였습니다.

그 말을 듣고 돌아 나올 때에 쏟아지는 눈물 속에서 당신을 보았습니다.

나는 집도 없고 다른 까닭을 겸하여 민적(民籍)이 없습니다.

"민적 없는 자는 인권이 없다. 인권이 없는 너에게 무슨 정조냐" 하고 능욕하려는 장군이 있었습니다.

그를 항거한 뒤에 남에게 대한 격분이 스스로의 슬픔으로 화(化)하는 찰나에 당신을 보았습니다.

아아 온갖 윤리, 도덕, 법률은 칼과 황금을 제사지내는 연기(煙氣)인 줄을 알았습니다.

영원의 사랑을 받을까 인간역사의 첫 페이지에 잉크칠을 할까 술을 마실까 망설일 때에 당신을 보았습니다.

비

비는 가장 큰 권위를 가지고 가장 좋은 기회를 줍니다.

비는 해를 가리고 세상 사람의 눈을 가립니다.

그러나 비는 번개와 무지개를 가리지 않습니다.

나는 번개가 되어 무지개를 타고 당신에게 가서 사랑의 팔에 감기고자 합니다.

비 오는 날 가만히 가서 당신의 침묵을 가져온대도 당신의 주인은 알 수가 없습니다.

만일 당신이 비 오는 날에 오신다면 나는 연잎으로 윗옷을 지어서 보내겠습니다.

당신이 비 오는 날에 연잎 옷을 입고 오시면 이 세상에는 알 사람이 없습니다.

당신이 비 가운데로 가만히 오셔서 나의 눈물을 가져가신대도 영원한 비밀이 될 것입니다.

비는 가장 큰 권위를 가지고 가장 좋은 기회를 줍니다.

복종

　남들은 자유를 사랑한다지만 나는 복종을 좋아하여요.

　자유를 모르는 것은 아니지만 당신에게는 복종만 하고 싶어요.

　복종하고 싶은데 복종하는 것은 아름다운 자유보다도 달콤합니다.
그것이 나의 행복입니다.

　그러나 당신이 나더러 다른 사람을 복종하라면 그것만은 복종할 수
가 없습니다.

　다른 사람을 복종하려면 당신에게 복종할 수는 없는 까닭입니다.

참아주셔요

나는 당신을 이별하지 아니할 수가 없습니다. 님이여 나의 이별을 참아주셔요.

당신은 고개를 넘어갈 때에 나를 돌아보지 마셔요. 나의 몸은 한 작은 모래 속으로 들어가려 합니다.

님이여 이별을 참을 수가 없거든 나의 죽음을 참아주셔요.

나의 생명의 배는 부끄럼의 땀의 바다에서 스스로 폭침하려 합니다. 님이여 님의 입김으로 그것을 불어서 속히 잠기게 하여 주셔요. 그리고 그것을 웃어주셔요.

님이여 나의 죽음을 참을 수가 없거든 나를 사랑하지 말아주셔요. 그리하고 나로 하여금 당신을 사랑할 수가 없도록 하여주셔요.

나의 몸은 터럭 하나도 빼지 아니한 채로 당신의 품에 사라지겠습니다.

님이여 당신과 내가 사랑의 속에서 하나가 되는 것을 참아주셔요. 그리하여 당신은 나를 사랑하지 말고 나로 하여금 당신을 사랑할 수가 없도록 하여 주셔요. 오오 님이여.

어느 것이 참이냐

엷은 사(紗)의 장막이 작은 바람에 휘둘려서 처녀의 꿈을 휩싸듯이 자취도 없는 당신의 사랑은 나의 청춘을 휘감습니다.

발딱거리는 어린 피는 고요하고 맑은 천국의 음악에 춤을 추고 헐떡이는 작은 영(靈)은 소리 없이 떨어지는 천화(天花)의 그늘에 잠이 듭니다.

가는 봄비가 드린 버들에 둘려서 푸른 연기가 되듯이 끝도 없는 당신의 정(情)실이 나의 잠을 얽습니다.

바람을 따라가려는 짧은 꿈은 이불 안에서 몸부림치고 강 건너 사람을 부르는 바쁜 잠꼬대는 목 안에서 그네를 뜁니다.

비낀 달빛이 이슬에 젖은 꽃수풀을 싸라기처럼 부시듯이 당신의 떠난 한(恨)은 드는 칼이 되어서 나의 애를 도막도막 끊어 놓았습니다.

문밖의 시냇물은 물결을 보태려고 나의 눈물을 받으면서 흐르지 않습니다.

봄 동산의 미친 바람은 꽃 떨어뜨리는 힘을 더하려고 나의 한숨을 기다리고 섰습니다.

정 천 한 해 (情天恨海)

가을하늘이 높다기로
정(情) 하늘을 따를쏘냐
봄바다가 깊다기로
한(恨) 바다만 못하리라

높고 높은 정(情) 하늘이
싫은 것은 아니지만
손이 낮아서
오르지 못하고
깊고 깊은 한(恨) 바다가
병 될 것은 없지마는
다리가 짧아서
건너지 못한다

손이 자라서 오를 수만 있으면
정(情) 하늘은 높을수록 아름답고

다리가 길어서 건널 수만 있으면

한(恨) 바다는 깊을수록 묘하니라

만일 정(情) 하늘이 무너지고 한(恨) 바다가 마른다면

차라리 정천(情天)에 떨어지고 한해(恨海)에 빠지리라

아아 정(情) 하늘이 높은 줄만 알았더니

님의 이마보다는 낮다

아아 한(恨) 바다가 깊은 줄만 알았더니

님의 무릎보다는 얕다

손이야 낮든지 다리야 짧든지

정(情)하늘에 오르고 한(恨) 바다를 건너려면

님에게만 안기리라

첫 '키스'

마셔요 제발 마셔요

보면서 못 보는 체 마셔요

마셔요 제발 마셔요

입술을 다물고 눈으로 말하지 마셔요

마셔요 제발 마셔요

뜨거운 사랑에 웃으면서 차디찬 잔부끄럼에 울지 마셔요

마셔요 제발 마셔요

세계의 꽃을 혼자 따면서 항분(亢奮)에 넘쳐서 떨지 마셔요

마셔요 제발 마셔요

미소는 나의 운명의 가슴에서 춤을 춥니다 새삼스럽게 스스러워 마
셔요

선사(禪師)의 설법

　나는 선사의 설법을 들었습니다.

　"너는 사랑의 쇠사슬에 묶여서 고통을 받지 말고 사랑의 줄을 끊어
라. 그러면 너의 마음이 즐거우리라"고 선사는 큰소리로 말하였습니다.

　그 선사는 어지간히 어리석습니다.

　사랑의 줄에 묶인 것이 아프기는 아프지만 사랑의 줄을 끊으면 죽
는 것보다도 더 아픈 줄을 모르는 말입니다.

　사랑의 속박은 단단히 얽어매는 것이 풀어주는 것입니다.

　그러므로 대해탈은 속박에서 얻는 것입니다.

　님이여 나를 얽은 님의 사랑의 줄이 약할까봐서 나의 님을 사랑하
는 줄을 곱드렸습니다.

그를 보내며

그는 간다 그가 가고 싶어서 가는 것도 아니요 내가 보내고 싶어서 보내는 것도 아니지만 그는 간다.

그의 붉은 입술 흰 이 가는 눈썹이 어여쁜 줄만 알았더니 구름 같은 뒷머리 실버들 같은 허리 구슬 같은 발꿈치가 보다도 아름답습니다.

걸음이 걸음보다 멀어지더니 보이려다 말고 말려다 보인다.

사람이 멀어질수록 마음은 가까워지고 마음이 가까워질수록 사람은 멀어진다.

보이는 듯한 것이 그의 흔드는 수건인가 하였더니 갈매기보다도 작은 조각구름이 난다.

금강산

만이천봉! 무양(無恙)하냐 금강산아

너는 너의 님이 어디서 무엇을 하는지 아느냐.

너의 님은 너 때문에 가슴에서 타오르는 불꽃에 온갖 종교, 철학, 명예, 재산 그 외에도 있으면 있는 대로 태워버리는 줄을 너는 모르리라.

너는 꽃에 붉은 것이 너냐

너는 잎에 푸른 것이 너냐

너는 단풍에 취한 것이 너냐

너는 백설(白雪)에 깨인 것이 너냐

나는 너의 침묵을 잘 안다.

너는 철모르는 아이들에게 종작없는 찬미를 받으면서 시쁜 웃음을 참고 고요히 있는 줄을 나는 잘 안다.

그러나 너는 천당이나 지옥이나 하나만 가지고 있으려무나

꿈 없는 잠처럼 깨끗하고 단순하란 말이다.

나도 짧은 갈고리로 강 건너의 꽃을 꺾는다고 큰 말하는 미친 사람
은 아니다. 그래서 침착하고 단순하려고 한다.

　나는 너의 입김에 불려오는 조각구름에 '키스'한다.

　만이천봉! 무양하냐 금강산아

　너는 너의 님이 어디서 무엇을 하는지 모르지.

님의 얼굴

님의 얼굴을 '어여쁘다'고 하는 말은 적당한 말이 아닙니다.

어여쁘다는 말은 인간 사람의 얼굴에 대한 말이요 님은 인간의 것이라고 할 수가 없을 만치 어여쁜 까닭입니다.

자연은 어찌하여 그렇게 어여쁜 님을 인간으로 보냈는지 아무리 생각하여도 알 수가 없습니다.

알겠습니다. 자연의 가운데에는 님의 짝이 될 만한 무엇이 없는 까닭입니다.

님의 입술 같은 연꽃이 어디 있어요 님의 살빛 같은 백옥이 어디 있어요.

봄 호수에서 님의 눈결 같은 잔물결을 보았습니까 아침 볕에서 님의 미소 같은 방향(芳香)을 들었습니까.

천국의 음악은 님의 노래의 반향입니다. 아름다운 별들은 님의 눈빛의 화현(化現)입니다.

아아 나는 님의 그림자여요.

님은 님의 그림자밖에는 비길 만한 것이 없습니다.

님의 얼굴을 어여쁘다고 하는 말은 적당한 말이 아닙니다.

심은 버들

뜰 앞에 버들을 심어

님의 말을 매렸더니

님은 가실 때에

버들을 꺾어 말채찍을 하였습니다.

버들마다 채찍이 되어서

님을 따르는 나의 말도 채칠까 하였더니

남은 가지 천만사(千萬絲)는

해마다 해마다 보낸 한(恨)을 잡아 맵니다.

낙원은 가시덤불에서

죽은 줄 알았던 매화나무 가지에 구슬 같은 꽃방울을 맺혀주는 쇠
잔한 눈 위에 가만히 오는 봄기운은 아름답기도 합니다.

그러나 그밖에 다른 하늘에서 오는 알 수 없는 향기는 모든 꽃의 죽
음을 가지고 다니는 쇠잔한 눈이 주는 줄을 아십니까.

구름은 가늘고 시냇물은 얕고 가을 산은 비었는데 파리한 바위 사
이에 실컷 붉은 단풍은 곱기도 합니다.

그러나 단풍은 노래도 부르고 울음도 웁니다. 그러한 '자연의 인생'
은 가을바람의 꿈을 따라 사라지고 기억에만 남아있는 지난 여름의
무르녹은 녹음이 주는 줄을 아십니까.

일경초(一莖草)가 장육금신(丈六金身)이 되고 장육금신이 일경초가
됩니다.

천지는 한 보금자리요 만유(萬有)는 같은 소조(小鳥)입니다.

나는 자연의 거울에 인생을 비춰 보았습니다.

고통의 가시덤불 뒤에 환희의 낙원을 건설하기 위하여 님을 떠난
나는 아아 행복입니다.

참말인가요

그것이 참말인가요 님이여 속임 없이 말씀하여 주셔요.

당신을 나에게서 빼앗아간 사람들이 당신을 보고 "그대는 님이 없다"고 하였다지요.

그래서 당신은 남모르는 곳에서 울다가 남이 보면 울음을 웃음으로 변한다지요.

사람의 우는 것은 견딜 수가 없는 것인데 울기조차 마음대로 못하고 웃음으로 변하는 것은 죽음의 맛보다도 더 쓴 것입니다.

그러면 나는 그것을 변명하지 않고는 견딜 수가 없습니다.

나의 생명의 꽃가지를 있는 대로 꺾어서 화환을 만들어 당신의 목에 걸고 '이것이 님의 님이라'고 소리쳐 말하겠습니다.

그것이 참말인가요 님이여 속임 없이 말씀하여 주셔요.

당신을 나에게서 빼앗아간 사람들이 당신을 보고 "그대의 님은 우리가 구하여 준다"고 하였다지요.

그래서 당신은 "독신생활을 하겠다"고 하였다지요.

그러면 나는 그들에게 분풀이를 하지 않고는 견딜 수가 없습니다.

많지 않은 나의 피를 더운 눈물에 섞어서 피에 목마른 그들의 칼에 뿌리고 '이것이 님의 님이라'고 울음 섞어서 말하겠습니다.

꽃이 먼저 알아

옛집을 떠나서 다른 시골에 봄을 만났습니다.

꿈은 이따금 봄바람을 따라서 아득한 옛터에 이릅니다.

지팡이는 푸르고 푸른 풀빛에 묻혀서 그림자와 서로 다릅니다.

길가에서 이름도 모르는 꽃을 보고서 행여 근심을 잊을까 하고 앉았습니다.

꽃송이에는 아침이슬이 아직 마르지 아니한가 하였더니 아아 나의 눈물이 떨어진 줄이야 꽃이 먼저 알았습니다.

찬송

님이여 당신은 백 번이나 단련한 금(金)결입니다.

뽕나무 뿌리가 산호가 되도록 천국의 사랑을 받으소서.

님이여 사랑이여 아침 볕의 첫걸음이여

님이여 당신은 의(義)가 무겁고 황금이 가벼운 것을 잘 아십니다.

거지의 거친 밭에 복(福)의 씨를 뿌리옵소서.

님이여 사랑이여 옛 오동(梧桐)의 숨은 소리여

님이여 당신은 봄과 광명과 평화를 좋아하십니다.

약자의 가슴에 눈물을 뿌리는 자비의 보살이 되옵소서.

님이여 사랑이여 얼음바다에 봄바람이여

논개의 애인이 되어서 그의 묘에

낮과 밤으로 흐르고 흐르는 남강은 가지 않습니다.

바람과 비에 우두커니 섰는 촉석루는 살 같은 광음(光陰)을 따라서 달음질칩니다.

논개여 나에게 울음과 웃음을 동시에 주는 사랑하는 논개여

그대는 조선의 무덤 가운데 피었던 좋은 꽃의 하나이다. 그래서 그 향기는 썩지 않는다.

나는 시인으로 그대의 애인이 되었노라

그대는 어디 있느뇨 죽지 않은 그대가 이 세상에는 없구나

나는 황금의 칼에 베어진 꽃과 같이 향기롭고 애처로운 그대의 당년을 회상한다.

술 향기에 목마친 고요한 노래는 옥(獄)에 묻힌 썩은 칼을 울렸다.

춤추는 소매를 안고 도는 무서운 찬바람은 귀신나라의 꽃수풀을 거쳐서 떨어지는 해를 얼렸다.

갸냘픈 그대의 마음은 비록 침착하였지만 떨리는 것보다도 더욱 무서웠다.

아름답고 무독(無毒)한 그대의 눈은 비록 웃었지만 우는 것보다도

더욱 슬펐다.

붉은 듯하다가 푸르고 푸른 듯하다가 희어지며 가늘게 떨리는 그대의 입술은 웃음의 조운(朝雲)이냐 울음의 모우(暮雨)이냐 새벽 달의 비밀이냐 이슬 꽃의 상징이냐.

빠비 같은 그대의 손에 꺾이지 못한 낙화대의 남은 꽃은 부끄럼에 취하여 얼굴이 붉었다.

옥 같은 그대의 발꿈치에 밟히운 강 언덕의 묵은 이끼는 교긍(驕矜)에 넘쳐서 푸른 사롱(紗籠)으로 자기의 제명(題名)을 가리었다.

아아 나는 그대도 없는 빈 무덤 같은 집을 그대의 집이라고 부릅니다.

만일 이름뿐이나마 그대의 집도 없으면 그대의 이름을 불러 볼 기회가 없는 까닭입니다.

나는 꽃을 사랑합니다마는 그대의 집에 피어있는 꽃을 꺾을 수는 없습니다.

그대의 집에 피어있는 꽃을 꺾으려면 나의 창자가 먼저 꺾어지는

148

까닭입니다.

나는 꽃을 사랑합니다마는 그대의 집에 꽃을 심을 수는 없습니다.

그대의 집에 꽃을 심으려면 나의 가슴에 가시가 먼저 심어지는 까닭입니다.

용서하여요 논개여 금석 같은 굳은 언약을 저버린 것은 그대가 아니요 나입니다.

용서하여요 논개여 쓸쓸하고 호젓한 잠자리에 외로이 누워서 끼친 한(恨)에 울고 있는 것은 내가 아니요 그대입니다.

나의 가슴에 '사랑'의 글자를 황금으로 새겨서 그대의 사당에 기념비를 세운들 그대에게 무슨 위로가 되오리까.

나의 노래에 '눈물'의 곡조를 낙인으로 찍어서 그대의 사당에 제종을 울린대도 나에게 무슨 속죄가 되오리까.

나는 다만 그대의 유언대로 그대에게 다하지 못한 사랑을 영원히 다른 여자에게 주지 아니할 뿐입니다. 그것은 그대의 얼굴과 같이 잊을 수가 없는 맹세입니다.

용서하여요 논개여 그대가 용서하면 나의 죄는 신에게 참회를 아니 한대도 사라지겠습니다.

천추에 죽지 않는 논개여
하루도 살 수 없는 논개여
그대를 사랑하는 나의 마음이 얼마나 즐거우며 얼마나 슬프겠는가
나의 웃음이 겨워서 눈물이 되고 눈물이 겨워서 웃음이 됩니다.
용서하여요 사랑하는 오오 논개여

후회

당신이 계실 때에 알뜰한 사랑을 못하였습니다.

사랑보다 믿음이 많고 즐거움보다 조심이 더하였습니다.

게다가 나의 성격이 냉담하고 더구나 가난에 쫓겨서 병들어

누운 당신에게 도리어 소활(疏闊)하였습니다.

그러므로 당신이 가신 뒤에 떠난 근심보다 뉘우치는 눈물이 많습니
다.

사랑하는 까닭

내가 당신을 사랑하는 것은 까닭이 없는 것이 아닙니다.

다른 사람들은 나의 홍안(紅顔)만을 사랑하지마는 당신은 나의 백발도 사랑하는 까닭입니다.

내가 당신을 그리워하는 것은 까닭이 없는 것이 아닙니다.

다른 사람들은 나의 미소만을 사랑하지마는 당신은 나의 눈물도 사랑하는 까닭입니다.

내가 당신을 기다리는 것은 까닭이 없는 것이 아닙니다.

다른 사람들은 나의 건강만을 사랑하지마는 당신은 나의 죽음도 사랑하는 까닭입니다.

당신의 편지

당신의 편지가 왔다기에 꽃밭 매던 호미를 놓고 떼어 보았습니다.

그 편지는 글씨는 가늘고 글줄은 많으나 사연은 간단합니다.

만일 님이 쓰신 편지이면 글은 짧을지라도 사연은 길 터인데.

당신의 편지가 왔다기에 바느질 그릇을 치워놓고 떼어보았습니다.

그 편지는 나에게 잘 있느냐고만 묻고 언제 오신다는 말은 조금도 없었습니다.

만일 님이 쓰신 편지이면 나의 일은 묻지 않더라도 언제 오신다는 말을 먼저 썼을 터인데.

당신의 편지가 왔다기에 약을 달이다 떼어 보았습니다.

그 편지는 당신의 주소는 다른 나라의 군함입니다.

만일 님이 쓰신 편지이면 남의 군함에 있는 것이 사실이라 할지라도 편지에는 군함에서 떠났다고 하였을 터인데.

거짓 이별

당신과 나와 이별한 때가 언제인지 아십니까

가령 우리가 좋을 대로 말하는 것과 같이 거짓 이별이라 할지라도 나의 입술이 당신의 입술에 닿지 못하는 것은 사실입니다

이 거짓 이별은 언제 우리에게서 떠날 것인가요

한 해 두 해 가는 것이 얼마 아니 된다고 할 수가 없습니다

시들어 가는 두 볼의 도화(桃花)가 무정한 봄바람에 몇 번이나 스쳐서 낙화가 될까요

회색이 되어 가는 두 귀 밑의 푸른 구름이 쬐는 가을 볕에 얼마나 바래서 백설(白雪)이 될까요

머리는 희어가도 마음은 붉어 갑니다

피는 식어가도 눈물은 더워 갑니다

사랑의 언덕엔 사태가 나도 희망의 바다엔 물결이 뛰놀아요

이른바 거짓 이별이 언제든지 우리에게서 떠날 줄 만은 알아요

그러나 한 손으로 이별을 가지고 가는 날(日)은 또 한 손으로 죽음을 가지고 와요

꿈이라면

사랑의 속박이 꿈이라면

출세의 해탈도 꿈입니다.

웃음과 눈물이 꿈이라면

무심의 광명도 꿈입니다.

일체만법(一切萬法)이 꿈이라면

사랑의 꿈에서 불멸을 얻겠습니다.

달을 보며

달은 밝고 당신이 하도 그리웠습니다.

자던 옷을 고쳐 입고 뜰에 나와 퍼지르고 앉아서 달을 한참 보았습니다.

달은 차차차 당신의 얼굴이 되더니 넓은 이마 둥근 코 아름다운 수염이 역력히 보입니다.

간 해에는 당신의 얼굴이 달로 보이더니 오늘 밤에는 달이 당신의 얼굴이 됩니다.

당신의 얼굴이 달이기에 나의 얼굴도 달이 되었습니다.

나의 얼굴은 그믐달이 된 줄을 당신이 아십니까.

아아 당신의 얼굴이 달이기에 나의 얼굴도 달이 되었습니다.

인과율

당신은 옛 맹세를 깨치고 가십니다.

당신의 맹세는 얼마나 참되었습니까. 그 맹세를 깨치고 가는 이별은 믿을 수가 없습니다.

참 맹세를 깨치고 가는 이별은 옛 맹세로 돌아올 줄을 압니다. 그것은 엄숙한 인과율입니다.

나는 당신과 떠날 때에 입맞춘 입술이 마르기 전에 당신이 돌아와서 다시 입맞추기를 기다립니다.

그러나 당신의 가시는 것은 옛 맹세를 깨치려는 고의가 아닌 줄을 나는 압니다.

비겨 당신이 지금의 이별을 영원히 깨치지 않는다 하여도 당신의 최후의 접촉을 받은 나의 입술을 다른 남자의 입술에 대일 수는 없습니다.

잠꼬대

사랑이라는 것은 다 무엇이냐 진정한 사람에게는 눈물도 없고 웃음도 없는 것이다.

사랑의 뒤웅박을 발길로 차서 깨트려 버리고 눈물과 웃음을 티끌 속에 합장하여라.

이지와 감정을 두드려 깨쳐서 가루를 만들어 버려라.

그리고 허무의 절정에 올라가서 어지럽게 춤추고 미치게 노래하여라.

그리고 애인과 악마를 똑같이 술을 먹여라.

그리고 천치가 되든지 미치광이가 되든지 산송장이 되든지 하여 버려라.

그래 너는 죽어도 사랑이라는 것은 버릴 수가 없단 말이냐.

그렇거든 사랑의 꽁무니에 도롱태를 달아라.

그래서 네 멋대로 끌고 돌아다니다가 쉬고 싶거든 쉬고 자고 싶거든 자고 살고 싶거든 살고 죽고 싶거든 죽어라.

사랑의 발바닥에 말목을 쳐놓고 붙들고 서서 엉엉 우는 것은 우스운 일이다.

이 세상에는 이마빡에다 '님'이라고 새기고 다니는 사람은 하나도 없다.

"조애(操愛)는 절대 자유요 정조는 유동이요 결혼식장은 임간(林間)이다."

나는 잠결에 큰소리로 이렇게 부르짖었다.

아아 혹성같이 빛나는 님의 미소는 흑암의 광선에서 채 사라지지 아니하였습니다.

잠의 나라에서 몸부림치던 사랑의 눈물은 어느덧 베개를 적셨습니다.

용서하셔요 님이여 아무리 잠이 지은 허물이라도 님이 벌을 주신다면 그 벌을 잠을 주기는 싫습니다.

계월향에게

계월향이여 그대는 아리땁고 무서운 최후의 미소를 거두지 아니한 채로 대지의 침대에 잠들었습니다.

나는 그대의 다정을 슬퍼하고 그대의 무정을 사랑합니다.

대동강에 낚시질하는 사람은 그대의 노래를 듣고 모란봉에 밤놀이 하는 사람은 그대의 얼굴을 봅니다.

아이들은 그대의 산 이름을 외우고 시인은 그대의 죽은 그림자를 노래합니다.

사람은 반드시 다하지 못한 한(恨)을 끼치고 가게 되는 것이다.

그대는 남은 한이 있는가 없는가 있다면 그 한은 무엇인가.

그대는 하고 싶은 말을 하지 않습니다.

그대의 붉은 한(恨)은 현란한 저녁놀이 되어서 하늘 길을 가로막고 황량한 떨어지는 날을 돌이키고자 합니다.

그대의 푸른 근심은 드리고 드린 버들실이 되어서 꽃다운 무리를 뒤에 두고 운명의 길을 떠나는 저문 봄을 잡아매려 합니다.

나는 황금의 소반에 아침 볕을 받치고 매화가지에 새봄을 걸어서 그대의 잠자는 곁에 가만히 놓아 드리겠습니다.

　자 그러면 속하면 하룻밤 더디면 한겨울 사랑하는 계월향이여.

만족

세상에 만족이 있느냐 인생에게 만족이 있느냐
있다면 나에게도 있으리라

세상에 만족이 있기는 있지마는 사람의 앞에만 있다
거리는 사람의 팔 길이와 같고 속력은 사람의 걸음과 비례가 된다
만족은 잡을래야 잡을 수도 없고 버릴래야 버릴 수도 없다

만족을 얻고 보면 얻은 것은 불만족이요 만족은 의연히 앞에 있다
만족은 우자(愚者)나 성자(聖子)의 주관적 소유가 아니면 약자의 기
대뿐이다
만족은 언제든지 인생과 수적(竪的) 평행이다
나는 차라리 발꿈치를 돌려서 만족의 묵은 자취를 밟을까 하노라

아아 나는 만족을 얻었노라
아지랑이 같은 꿈과 금(金)실 같은 환상이 님 계신 꽃동산에 둘릴
때에 아아 나는 만족을 얻었노라

반비례

　당신의 소리는 '침묵'인가요

　당신이 노래를 부르지 아니하는 때에 당신의 노랫가락은 역력히 들

립니다그려

　당신의 소리는 침묵이어요

　당신의 얼굴은 '흑암'인가요

　내가 눈을 감은 때에 당신의 얼굴은 분명히 보입니다그려

　당신의 얼굴은 흑암이어요

　당신의 그림자는 '광명'인가요

　당신의 그림자는 달이 넘어간 뒤에 어두운 창에 비칩니다그려

　당신의 그림자는 광명이어요

눈물

내가 본 사람 가운데는 눈물을 진주라고 하는 사람처럼 미친 사람은 없습니다.

그 사람은 피를 홍보석이라고 하는 사람보다도 더 미친 사람입니다.

그것은 연애에 실패하고 흑암의 기로에서 헤매는 늙은 처녀가 아니면 신경이 기형적으로 된 시인의 말입니다.

만일 눈물이 진주라면 나는 님의 신물(信物)로 주신 반지를 내놓고는 세상의 진주라는 진주는 다 티끌 속에 묻어버리겠습니다.

나는 눈물로 장식한 옥패를 보지 못하였습니다.

나는 평화의 잔치에 눈물의 술을 마시는 것을 보지 못하였습니다.

내가 본 사람 가운데는 눈물을 진주라고 하는 사람처럼 어리석은 사람은 없습니다.

아니어요 님의 주신 눈물은 진주 눈물이어요.

나는 나의 그림자가 나의 몸을 떠날 때까지 님을 위하여 진주 눈물을 흘리겠습니다.

아아 나는 날마다 날마다 눈물의 선경에서 한숨의 옥적을 듣습니다.

나의 눈물은 백천 줄기라도 방울방울이 창조입니다.

눈물의 구슬이여 한숨의 봄바람이여 사랑의 성전을 장엄하는 무등등(無等等)의 보물이여

아아 언제나 공간과 시간을 눈물로 채워서 사랑의 세계를 완성할까요.

어디라도

아침에 일어나서 세수하려고 대야에 물을 떠다 놓으면 당신은 대야 안의 가는 물결이 되어서 나의 얼굴 그림자를 불쌍한 아기처럼 얼러 줍니다.

근심을 잊을까 하고 꽃동산에 거닐 때에 당신은 꽃 사이를 스쳐오는 봄바람이 되어서 시름없는 나의 마음에 꽃향기를 묻혀주고 갑니다.

당신을 기다리다 못하여 잠자리에 누웠더니 당신은 고요한 어둔 빛이 되어서 나의 잔부끄러움을 살뜰히도 덮어줍니다.

어디라도 눈에 보이는 데마다 당신이 계시기에 눈을 감고 구름 위와 바다 밑을 찾아보았습니다.

당신은 미소가 되어서 나의 마음에 숨었다가 나의 감은 눈에 입맞추고 '네가 나를 보느냐'고 조롱합니다.

떠날 때의 님의 얼굴

꽃은 떨어지는 향기가 아름답습니다

해는 지는 빛이 곱습니다

노래는 목마친 가락이 묘합니다

님은 떠날 때의 얼굴이 더욱 어여쁩니다

떠나신 뒤에 나와 환상의 눈에 비치는 님의 얼굴은 눈물이 없는 눈
으로는 바로 볼 수가 없을 만치 어여쁠 것입니다

님의 떠날 때의 어여쁜 얼굴을 나의 눈에 새기겠습니다

님의 얼굴은 나를 울리기에는 너무도 야속한 듯하지마는 님을 사랑
하기 위하여는 나의 마음을 즐겁게 할 수가 없습니다

만일 그 어여쁜 얼굴이 영원히 나의 눈을 떠난다면 그 때의 슬픔은
우는 것보다도 아프겠습니다

최초의 님

맨 첨에 만난 님과 님은 누구이며 어느 때인가요

맨 첨에 이별한 님과 님은 누구이며 어느 때인가요

맨 첨에 만난 님과 님이 맨 첨으로 이별하였습니까 다른 님과 님이
맨 첨으로 이별하였습니까

나는 맨 첨에 만난 님과 님이 맨 첨에 이별한 줄로 압니다

만나고 이별이 없는 것은 님이 아니라 나입니다

이별하고 만나지 않는 것은 님이 아니라 길가는 사람입니다

우리들은 님에 대하여 만날 때에 이별을 염려하고 이별할 때에 만
남을 기약합니다

그것은 맨 첨에 만난 님과 님이 다시 이별한 유전성(遺傳性)의 흔적
입니다

그러므로 만나지 않는 것도 님이 아니요 이별이 없는 것도 이별이
아닙니다

님은 만날 때에 웃음을 주고 떠날 때에 눈물을 줍니다

만날 때의 웃음보다 떠날 때의 눈물이 좋고 떠날 때의 눈물보다 다시 만나는 웃음이 좋습니다

　　아아 님이여 우리의 다시 만나는 웃음은 어느 때에 있습니까

두견새

두견새는 실컷 운다

울다가 못 다 울면

피를 흘려 운다

이별한 한(恨)이야 너뿐이랴마는

울래야 울지도 못하는 나는

두견새 못 된 한을 또 다시 어찌하리

야속한 두견새는

돌아갈 곳도 없는 나를 보고도

[불여귀 불여귀 (不如歸 不如歸)]

나의 꿈

당신이 맑은 새벽에 나무 그늘 사이에서 산보할 때에 나의 꿈은 작은 별이 되어서 당신의 머리 위에 지키고 있겠습니다.

당신이 여름날에 더위를 못 이기어 낮잠을 자거든 나의 꿈은 맑은 바람이 되어서 당신의 주위에 떠돌겠습니다.

당신이 고요한 가을밤에 그윽이 앉아서 글을 볼 때에 나의 꿈은 귀뚜라미가 되어서 책상 밑에서 '귀뚤귀뚤' 울겠습니다.

우는 때

　꽃 핀 아침 달 밝은 저녁 비 오는 밤 그 때가 가장 님 그리운 때라고
남들은 말합니다.

　나도 같은 고요한 때로는 그때에 많이 울었습니다.

　그러나 나는 여러 사람이 모여서 말하고 노는 그때에 더 울게 됩니
다.

　님 있는 여러 사람들은 나를 위로하여 좋은 말을 합니다마는 나는
그들의 위로하는 말을 조소로 듣습니다.

　그때에는 울음을 삼켜서 눈물을 속으로 창자를 향하여 흘립니다.

타고르의 시 〈GARDENISTO〉를 읽고

벗이여 나의 벗이여 애인의 무덤 위에 피어 있는 꽃처럼 나를 울리는 벗이여

작은 새의 자취도 없는 사막의 밤에 문득 만난 님처럼 나를 기쁘게 하는 벗이여

그대는 옛 무덤을 깨치고 하늘까지 사무치는 백골의 향기입니다

그대는 화환을 만들려고 떨어진 꽃을 줍다가 다른 가지에 걸려서 주운 꽃을 헤치고 부르는 절망인 희망의 노래입니다

벗이여 깨어진 사랑에 우는 벗이여

눈물이 능히 떨어진 꽃을 옛 가지에 도로 피게 할 수는 없습니다

눈물을 떨어진 꽃에 뿌리지 말고 꽃나무 밑의 티끌에 뿌리셔요

벗이여 나의 벗이여

죽음의 향기가 아무리 좋다 하여도 백골의 입술에 입맞출 수는 없습니다

그의 무덤을 황금의 노래로 그물 치지 마셔요 무덤 위에 피 묻은 깃

대를 세우셔요

　그러나 죽은 대지가 시인의 노래를 거쳐서 움직이는 것을 봄바람은
말합니다

　벗이여 부끄럽습니다 나는 그대의 노래를 들을 때에 어떻게 부끄럽
고 떨리는지 모르겠습니다

　그것은 내가 나의 님을 떠나서 홀로 그 노래를 듣는 까닭입니다

수(繡)의 비밀

나는 당신의 옷을 다 지어놓았습니다.

심의(深衣)도 짓고 도포도 짓고 자리옷도 지었습니다.

짓지 아니한 것은 작은 주머니에 수놓는 것뿐입니다.

그 주머니는 나의 손때가 많이 묻었습니다.

짓다가 놓아두고 짓다가 놓아두고 한 까닭입니다.

다른 사람들은 나의 바느질 솜씨가 없는 줄로 알지마는 그러한 비밀은 나밖에는 아는 사람이 없습니다.

나는 마음이 아프고 쓰린 때에 주머니에 수를 놓으려면 나의 마음은 수놓은 금실을 따라서 바늘구멍으로 들어가고 주머니 속에서 맑은 노래가 나와서 나의 마음이 됩니다.

그리고 아직 이 세상에는 그 주머니에 넣을 만한 무슨 보물이 없습니다.

이 작은 주머니는 짓기 싫어서 짓지 못하는 것이 아니라 짓고 싶어서 다 짓지 않는 것입니다.

사랑의 불

산천초목에 붙는 불은 수인씨(燧人氏)가 내셨습니다.

청춘의 음악에 무도(舞蹈)하는 나의 가슴을 태우는 불은 가는 님이 내셨습니다.

촉석루를 안고 돌며 푸른 물결의 그윽한 품에 논개의 청춘을 잠재우는 남강의 흐르는 물아

모란봉의 키스를 받고 계월향의 무정을 저주하면서 능라도를 감돌아 흐르는 실연자인 대동강아

그대들의 권위로도 애태우는 불은 끄지 못할 줄을 번연히 알지마는 입버릇으로 불러 보았다.

만일 그대네가 쓰리고 아픈 슬픔으로 졸이다가 폭발되는 가슴 가운데의 불을 끌 수가 있다면 그대들이 님 그리운 사람을 위하여 노래를 부를 때에 이따금 이따금 목이 메어 소리를 이르지 못함은 무슨 까닭인가

남들이 볼 수 없는 그대네의 가슴 속에도 애태우는 불꽃이 거꾸로 타들어가는 것을 나는 본다.

오오 님의 정열의 눈물과 나의 감격의 눈물이 마주 닿아서 합류가 되는 때에 그 눈물의 첫 방울로 나의 가슴의 불을 끄고 그 다음 방울을 그대네의 가슴에 뿌려 주리라.

'사랑'을 사랑하여요

당신의 얼굴은 봄하늘의 고요한 별이어요.

그러나 찢어진 구름 사이로 돋아오는 반달 같은 얼굴이 없는 것이 아닙니다.

만일 어여쁜 얼굴만을 사랑한다면 왜 나의 베갯모에 달을 수놓지 않고 별을 수놓아요.

당신의 마음은 티없는 순옥이어요. 그러나 곱기도 밝기도 굳기도 보석 같은 마음이 없는 것이 아닙니다.

만일 아름다운 마음만을 사랑한다면 왜 나의 반지를 보석으로 아니하고 옥으로 만들어요.

당신의 시(詩)는 봄비에 새로 눈트는 금결 같은 버들이어요.

그러나 기름 같은 검은 바다에 피어오르는 백합꽃 같은 시가 없는 것이 아닙니다.

만일 좋은 문장만을 사랑한다면 왜 내가 꽃을 노래하지 않고 버들을 찬미하여요.

온 세상 사람이 나를 사랑하지 아니할 때에 당신만이 나를 사랑하였습니다.

나는 당신을 사랑하여요 나는 당신의 '사랑'을 사랑하여요.

버리지 아니하면

나는 잠자리에 누워서 자다가 깨고 깼다가 잘 때에 외로운 등잔불은 각근(恪勤)한 파수꾼처럼 온 밤을 지킵니다.

당신이 나를 버리지 아니하면 나는 일생의 등잔불이 되어서 당신의 백년을 지키겠습니다.

나는 책상 앞에 앉아서 여러 가지 글을 볼 때에 내가 요구만 하면 글은 좋은 이야기도 하고 맑은 노래도 부르고 엄숙한 교훈도 줍니다.

당신이 나를 버리지 아니하면 나는 복종의 백과전서가 되어서 당신의 요구를 수응(酬應)하겠습니다.

나는 거울을 대하여 당신의 키스를 기다리는 입술을 볼 때에 속임 없는 거울은 내가 웃으면 거울도 웃고 내가 찡그리면 거울도 찡그립니다.

당신이 나를 버리지 아니하면 나는 마음의 거울이 되어서 속임 없이 당신의 고락을 같이 하겠습니다.

당신 가신 때

당신이 가실 때에 나는 다른 시골에 병들어 누워서 이별의 키스도 못하였습니다.

그때는 가을바람이 첨으로 나서 단풍이 한 가지에 두서너 잎이 붉었습니다.

나는 영원의 시간에서 당신 가신 때를 끊어내겠습니다 그러면 시간은 두 도막이 납니다.

시간의 한 끝은 당신이 가지고 한 끝은 내가 가졌다가 당신의 손과 나의 손과 마주 잡을 때에 가만히 이어 놓겠습니다.

그러면 붓대를 잡고 남의 불행한 일만을 쓰려고 기다리는 사람들도 당신의 가신 때는 쓰지 못할 것입니다.

나는 영원의 시간에서 당신 가신 때를 끊어 내겠습니다.

요술

　가을 홍수가 작은 시내에 쌓인 낙엽을 휩쓸어 가듯이 당신은 나의 환락의 마음을 빼앗아갔습니다 나에게 남은 마음은 고통뿐입니다.

　그러나 나는 당신을 원망할 수는 없습니다 당신이 가기 전에는 나의 고통의 마음을 빼앗아 간 까닭입니다.

　만일 당신이 환락의 마음과 고통의 마음을 동시에 빼앗아 간다 하면 나에게는 아무 마음도 없겠습니다.

　나는 하늘의 별이 되어서 구름의 면사로 낯을 가리고 숨어있겠습니다.

　나는 바다의 진주가 되었다가 당신의 구두의 단추가 되겠습니다.

　당신이 만일 별과 진주를 따서 게다가 마음을 넣어서 다시 당신의 님을 만든다면 그 때에는 환락의 마음을 넣어주셔요.

　부득이 고통의 마음도 넣어야 하겠거든 당신의 고통을 빼어다가 넣어주셔요.

　그리고 마음을 빼앗아가는 요술은 나에게는 가르쳐 주지 마셔요.

　그러면 지금의 이별이 사랑의 최후는 아닙니다.

당신의 마음

나는 당신의 눈썹이 검고 귀가 갸름한 것도 보았습니다.

그러나 당신의 마음은 보지 못하였습니다.

당신이 사과를 따서 나를 주려고 크고 붉은 사과를 따로 쌀 때에 당신의 마음이 그 사과 속으로 들어가는 것을 분명히 보았습니다.

나는 당신의 둥근 배와 잔나비 같은 허리와를 보았습니다.

그러나 당신의 마음은 보지 못하였습니다.

당신이 나의 사진과 어떤 여자의 사진을 들고 볼 때에 당신의 마음이 두 사진의 사이에서 초록빛이 되는 것을 분명히 보았습니다.

나는 당신의 발톱이 희고 발꿈치가 둥근 것도 보았습니다.

그러나 당신의 마음은 보지 못하였습니다.

당신이 떠나시려고 나의 큰 보석 반지를 주머니에 넣으실 때에 당신의 마음이 보석 반지 너머로 얼굴을 가리고 숨는 것을 분명히 보았습니다.

여름밤이 길어요

　당신이 계실 때에는 겨울밤이 짧더니 당신이 가신 뒤에는 여름밤이 길어요.

　책력의 내용이 그릇되었나 하였더니 개똥불이 흐르고 벌레가 웁니다.

　긴 밤은 어디서 오고 어디로 가는 줄을 분명히 알았습니다.

　긴 밤은 근심 바다의 첫 물결에서 나와서 슬픈 음악이 되고 아득한 사막이 되더니 필경 절망의 성(城) 너머로 가서 악마의 웃음 속으로 들어갑니다.

　그러나 당신이 오시면 나는 사랑의 칼을 가지고 긴 밤을 베어서 일천 토막을 내겠습니다.

　당신이 계실 때는 겨울밤이 짧더니 당신이 가신 뒤는 여름밤이 길어요.

명 상

아득한 명상의 작은 배는 가이없이 출렁거리는 달빛의 물결에 표류되어 멀고 먼 별나라를 넘고 또 넘어서 이름도 모르는 나라에 이르렀습니다.

이 나라에는 어린 아기의 미소와 봄 아침과 바다 소리가 합하여 사람이 되었습니다.

이 나라 사람은 옥새의 귀한 줄도 모르고 황금을 밟고 다니고 미인의 청춘을 사랑할 줄도 모릅니다.

이 나라 사람은 웃음을 좋아하고 푸른 하늘을 좋아합니다.

명상의 배를 이 나라의 궁전에 매었더니 이 나라 사람들은 나의 손을 잡고 같이 살자고 합니다.

그러나 나는 님이 오시면 그의 가슴에 천국을 꾸미려고 돌아왔습니다.

달빛의 물결은 흰 구슬을 머리에 이고 춤추는 어린 풀의 장단을 맞추어 우쭐거립니다.

칠석(七夕)

"차라리 님이 없이 스스로 남이 되고 살지언정 하늘 위의 직녀성은
되지 않겠어요" 네네 나는 언제인지 님의 눈을 쳐다보며 조금 아양스
런 소리로 이렇게 말하였습니다.

이 말은 견우의 님을 그리우는 직녀가 일 년에 한 번씩 만나는 칠석
을 어찌 기다리나 하는 동정의 저주였습니다.

이 말에는 나는 모란꽃에 취한 나비처럼 일생을 님의 키스에 바쁘
게 지나겠다는 교만한 맹세가 숨어 있습니다.

아아 알 수 없는 것은 운명이요 지키기 어려운 것은 맹세입니다.

나의 머리가 당신의 팔 위에 도리질을 한 지가 칠석을 열 번이나 지
나고 또 몇 번을 지내었습니다.

그러나 그들은 나를 용서하고 불쌍히 여길 뿐이요 무슨 복수적 저
주를 아니하였습니다.

그들은 밤마다 밤마다 은하수를 사이에 두고 마주 건너다 보며 이
야기하고 놉니다.

그들은 해쭉해쭉 웃는 은하수의 강안(江岸)에서 물을 한줌씩 쥐어

서 서로 던지고 다시 뉘우쳐 합니다.

그들은 물에다 발을 잠그고 반 비슥이 누워서 서로 안 보는 체하고 무슨 노래를 부릅니다.

그들은 갈잎으로 배를 만들고 그 배에다 무슨 글을 써서 물에 띄우고 입김으로 불어서 서로 보냅니다 그리고 서로 글을 보고 이해하지 못하는 것처럼 잠자코 있습니다.

그들은 돌아갈 때에는 서로 보고 웃기만 하고 아무 말도 아니합니다.

지금은 칠월 칠석날 밤입니다.

그들은 난초실로 주름을 접은 연꽃의 윗옷을 입었습니다.

그들은 한 구슬에 일곱 빛 나는 계수나무 열매의 노리개를 찼습니다.

키스의 술에 취할 것을 상상하는 그들의 뺨은 먼저 기쁨을 못 이기는 자기의 열정에 취하여 반이나 붉었습니다.

그들은 오작교를 건너갈 때에 걸음을 멈추고 윗옷의 뒷자락을 검사합니다.

그들은 오작교를 건너서 서로 포옹하는 동안에 눈물과 웃음이 순서

를 잃더니 다시금 공경하는 얼굴을 보입니다.

아아 알 수 없는 것은 운명이요 지키기 어려운 것은 맹세입니다.

나는 그들의 사랑이 표현인 것을 보았습니다.

진정한 사랑은 표현할 수가 없습니다.

그들은 나의 사랑을 볼 수는 없습니다.

사랑의 신성(神聖)은 표현에 있지 않고 비밀에 있습니다.

그들이 나를 하늘로 오라고 손짓을 한대도 나는 가지 않겠습니다.

지금은 칠월 칠석날 밤입니다.

생(生)의 예술

모른 결에 쉬어지는 한숨은 봄바람이 되어서 여윈 얼굴을 비추는 거울에 이슬꽃을 핍니다.

나의 주위에는 화기(和氣)라고는 한숨의 봄바람밖에는 아무것도 없습니다.

하염없이 흐르는 눈물은 수정이 되어서 깨끗한 슬픔의 성경을 비칩니다.

나는 눈물의 수정이 아니면 이 세상에 보물이라고는 하나도 없습니다.

한숨의 봄바람과 눈물의 수정은 떠난 님을 그리워하는 정(情)의 추수입니다.

저리고 쓰린 슬픔은 힘이 되고 열(熱)이 되어서 어린 양(羊)같은 작은 목숨을 살아 움직이게 합니다.

님이 주시는 한숨과 눈물은 아름다운 생의 예술입니다.

꽃 싸움

당신은 두견화를 심으실 때에 '꽃이 피거든 꽃싸움 하자'고 나에게 말하였습니다.

꽃은 피어서 시들어 가는데 당신은 옛 맹세를 잊으시고 아니오십니까.

나는 한 손에 붉은 꽃수염을 가지고 한 손에 흰 꽃수염을 가지고 꽃싸움을 하여서 이기는 것은 당신이라 하고 지는 것은 내가 됩니다.

그러나 정말로 당신을 만나서 꽃싸움을 하게 되면 나는 붉은 꽃수염을 가지고 당신은 흰 꽃수염을 가지게 합니다.

그러면 당신은 나에게 번번이 지십니다.

그것은 내가 이기기를 좋아하는 것이 아니라 당신이 나에게 지기를 기뻐하는 까닭입니다.

번번이 이긴 나는 당신에게 우승의 상을 달라고 조르겠습니다.

그러면 당신은 빙긋이 웃으며 나의 뺨에 입맞추겠습니다.

꽃은 피어서 시들어 가는데 당신은 옛 맹세를 잊으시고 아니 오십니까.

거문고 탈 때

달 아래에서 거문고를 타기는 근심을 잊을까 함이러니 첫 곡조가 끝나기 전에 눈물이 앞을 가려서 밤은 바다가 되고 거문고 줄은 무지개가 됩니다.

거문고 소리가 높았다가 가늘고 가늘다가 높을 때에 당신은 거문고 줄에서 그네를 뜁니다.

마지막 소리가 바람을 따라서 느티나무 그늘로 사라질 때 당신은 나를 힘없이 보면서 아득한 눈을 감습니다.

아아 당신은 사라지는 거문고 소리를 따라서 아득한 눈을 감습니다.

오셔요

오셔요 당신은 오실 때가 되었어요 어서 오셔요.

당신은 당신의 오실 때가 언제인지 아십니까 당신의 오실 때는 나의 기다리는 때입니다.

당신은 나의 꽃밭으로 오셔요 나의 꽃밭에는 꽃들이 피어 있습니다.

만일 당신을 쫓아오는 사람이 있으면 당신은 꽃속으로 들어가서 숨으십시오.

나는 나비가 되어서 당신 숨은 꽃 위에 가서 앉겠습니다.

그러면 쫓아오는 사람이 당신을 찾을 수는 없습니다.

오셔요 당신은 오실 때가 되었습니다 어서 오셔요.

당신은 나의 품으로 오셔요 나의 품에는 부드러운 가슴이 있습니다.

만일 당신을 쫓아오는 사람이 있으면 당신은 머리를 숙여서 나의 가슴에 대십시오.

나의 가슴은 당신이 만질 때에는 물같이 보드럽지만 당신의 위험을 위하여는 황금의 칼도 되고 강철의 방패도 됩니다.

나의 가슴은 말굽에 밟힌 낙화가 될지언정 당신의 머리가 나의 가

236

슴에서 떨어질 수는 없습니다.

그러면 쫓아오는 사람이 당신에게 손을 댈 수는 없습니다.

오셔요 당신은 오실 때가 되었습니다 어서 오셔요.

당신은 나의 죽음 속으로 오셔요 죽음은 당신을 위하여의 준비가 언제든지 되어 있습니다.

만일 당신을 쫓아오는 사람이 있으면 당신은 나의 죽음의 뒤에 서 십시오.

죽음은 허무와 만능이 하나입니다.

죽음의 사랑은 무한인 동시에 무궁입니다.

죽음의 앞에는 군함과 포대가 티끌이 됩니다.

죽음의 앞에는 강자와 약자가 벗이 됩니다.

그러면 쫓아오는 사람이 당신을 잡을 수는 없습니다.

오셔요 당신은 오실 때가 되었습니다 어서 오셔요.

쾌락

님이여 당신은 나를 당신 계신 때처럼 잘 있는 줄로 아십니까.

그러면 당신은 나를 아신다고 할 수가 없습니다.

당신이 나를 두고 멀리 가신 뒤로는 나는 기쁨이라고는 달도 없는 가을 하늘에 외기러기의 발자취만치도 없습니다.

거울을 볼 때에 절로 오던 웃음도 오지 않습니다.

꽃나무를 심고 물 주고 북돋우던 일도 아니합니다.

고요한 달그림자가 소리 없이 걸어와서 엷은 창에 소곤거리는 소리도 듣기 싫습니다.

가물고 더운 여름 하늘에 소낙비가 지나간 뒤에 산모롱이의 작은 숲에서 나는 서늘한 맛도 달지 않습니다.

동무도 없고 노리개도 없습니다.

나는 당신이 가신 뒤에 이 세상에서 얻기 어려운 쾌락이 있습니다.

그것은 다른 것이 아니라 이따금 실컷 우는 것입니다.

고대(苦待)

　당신은 나로 하여금 날마다 날마다 당신을 기다리게 합니다.

　해가 저물어 산 그림자가 촌집을 덮을 때에 나는 기약 없는 기대를 가지고 마을 숲 밖에 가서 기다리고 있습니다.

　소를 몰고 오는 아이들의 풀잎 피리는 제 소리에 목마칩니다.

　먼 나무로 돌아가는 새들은 저녁 연기에 헤엄칩니다.

　숲들은 바람과의 유희를 그치고 잠잠히 섰습니다 그것은 나에게 동정하는 표상입니다.

　시내를 따라 굽이친 모랫길이 어둠의 품에 안겨서 잠들 때에 나는 고요하고 아득한 하늘에 긴 한숨의 사라진 자취를 남기고 게으른 걸음으로 돌아옵니다.

　당신은 나로 하여금 날마다 날마다 당신을 기다리게 합니다.

　어둠의 입이 황혼의 엷은 빛을 삼킬 때에 나는 시름없이 문밖에 서서 당신을 기다립니다.

　다시 오는 별들은 고운 눈으로 반가운 표정을 빛내면서 머리를 조아 다투어 인사합니다.

풀 사이의 벌레들은 이상한 노래로 백주(白晝)의 모든 생명의 전쟁을 쉬게 하는 평화의 밤을 공양합니다.

네모진 작은 못의 연잎 위에 발자취 소리를 내는 실없는 바람이 나를 조롱할 때에 나는 아득한 생각이 날카로운 원망으로 화(化)합니다.

당신은 나로 하여금 날마다 날마다 당신을 기다리게 합니다.

일정한 보조(步調)로 걸어가는 사정없는 시간이 모든 희망을 채찍질하여 밤과 함께 몰아갈 때에 나는 쓸쓸한 잠자리에 누워서 당신을 기다립니다.

가슴 가운데의 저기압은 인생의 해안에 폭풍우를 지어서 삼천세계는 유실되었습니다.

벗을 잃고 견디지 못하는 가엾은 잔나비는 정(情)의 삼림에서 저의 숨에 질식되었습니다.

우주와 인생의 근본문제를 해결하는 대철학은 눈물의 삼매에 입정(入定)되었습니다.

나의 '기다림'은 나를 찾다가 못 찾고 저의 자신까지 잃어버렸습니다.

사랑의 끝판

　네 네 가요 지금 곧 가요.

　에그 등불을 켜려다가 초를 거꾸로 꽂았습니다그려 저를 어쩌나 저 사람들이 흉보겠네.

　님이여 나는 이렇게 바쁩니다 님은 나를 게으르다고 꾸짖습니다 에 그 저것 좀 보아 '바쁜 것이 게으른 것이다' 하시네.

　내가 님의 꾸지람을 듣기로 무엇이 싫겠습니까 다만 님의 거문고 줄이 완급을 잃을까 저어합니다.

　님이여 하늘도 없는 바다를 거쳐서 느릅나무 그늘을 지워버리는 것 은 달빛이 아니라 새는 빛입니다.

　홰를 탄 닭은 날개를 움직입니다.

　마구에 매인 말은 굽을 칩니다.

　네 네 가요 이제 곧 가요.

독자에게

　독자여 나는 시인(詩人)으로 여러분의 앞에 보이는 것을 부끄러워
합니다.

　여러분이 나의 시를 읽을 때에 나를 슬퍼하고 스스로 슬퍼할 줄을
압니다.

　나는 나의 시를 독자의 자손에게까지 읽히고 싶은 마음은 없습니
다.

　그 때에는 나의 시를 읽는 것이 늦은 봄의 꽃수풀에 앉아서 마른 국
화를 비벼서 코에 대는 것과 같을는지 모르겠습니다.

　밤은 얼마나 되었는지 모르겠습니다.

　설악산의 무거운 그림자는 엷어갑니다.

　새벽종을 기다리면서 붓을 던집니다.

<div align="right">(을축팔월이십구일밤)</div>

World Classic writing book **05**

필사의 힘

한용운처럼【님의 침묵】따라쓰기

초판 1쇄 펴낸 날 2016년 7월 30일
초판 2쇄 펴낸 날 2021년 6월 1일

엮 은 이 한용운
펴 낸 이 장영재
펴 낸 곳 (주)미르북컴퍼니
자 회 사 (주)미르북컴퍼니
전 화 02)3141-4421
팩 스 0505-333-4428
등 록 2012년 3월 16일(제313-2012-81호)
주 소 서울시 마포구 성미산로32길 12, 2층 (우 03983)
E-mail sanhonjinju@naver.com
카 페 cafe.naver.com/mirbookcompany

* (주)미르북컴퍼니는 독자 여러분의 의견에 항상 귀 기울이고 있습니다.
* 파본은 책을 구입하신 서점에서 교환해 드립니다.
* 책값은 뒤표지에 있습니다.